可愛感狂飆！
超簡單！

動物系
黏土迴力車

simple & lovely
pullback clay car

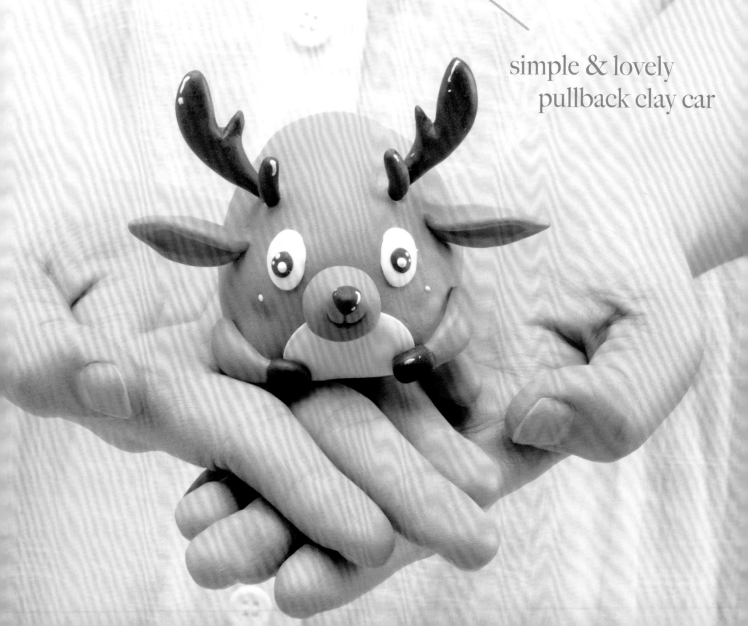

Preface

--

常被問起，為何這麼喜歡作黏土？如同被老公發現，我作黏土時，會笑。

笑笑地完成每件作品，每個人回應給你更多微笑，這就是黏土手作的魅力吧！很開心可以再次將這份魅力，分享給您。

這本書的產生是個有趣的過程：在facebook專頁某次的迴力車手作直播示範後，總編私訊給我說：「來出一本迴力車的書吧！」原以為是玩笑話，沒想到真的實現了！

既然原以為的玩笑成真，當然要盡全力地去玩！作了許多動物後，很怕是單方面的喜好，所以這次在動物種類的設定，大寶貝豆子指定了許多動物，幫了不少忙，既然種類那麼明確，媽媽當然如火如荼的加工設計製作；在簡單有趣的胚體下，實驗基本形的製作方式，就是玩造型及顏色的開始。當然還要適時給豆子確認造型無誤，也要記得將作好的作品先收好，以防大寶貝這第一大粉絲的熱情攻勢！

真的很感謝總編，才會有這本書的產生；而一本書的完成，集結了許多人的力量；出版編輯群的超用心，細心的編輯璟安以及攝影小賴的專業；感謝素華的拆解作品製作及文字等的大力幫忙，以及怡茹、彥瑋協助材料包的加工，才能如期完成各階段；當然最感謝爸爸媽媽照顧大小寶貝、生活上的協助，及老公無怨的協助許多家務事，才讓我可以放心作更多事，幫忙的人無數多，感謝的人更是數不完，非常感恩……

也謝謝大家的支持與鼓勵，我們才有動力前進，持續更專心投入手作創作，期望給您們更多，也期望您與我們一起感受黏土加上迴力車的魅力，一起開心創造黏土迴力車。

謝謝您們！

美麗的力量，走向藝術世界，
我們喜愛創造藝術、沉浸文化、享受創作。
這樣的夢想生活，絢麗且精彩。
邀請你和我們一起帶著美麗的力量，勇敢向前走。
讓我們踏實每一步，也喜悅每一刻
一路上，珍惜每個幸福的相遇或巧遇
我們在不同的角落，一起為美妙的日子，種下幸福的種籽。

胡瑞娟·Regin

--

✂ 學歷
復興商工（美工科）
景文技術學院（視覺傳達科）
國立台灣師範大學研究所（設計創作系）

✂ 現職／經歷
幸福豆手創館——創館人
中華國際手作生活美學推廣協會 理事長
丹曼創意行銷有限公司 藝術總監
復興商工 廣設科老師
大氣整合行銷股份有限公司 商品立體企劃設計
社會局慧心家園美術老師
法鼓山社區大學手藝講師
雅書堂拼布步驟繪製
全國教師進修研習講師
師大進修推廣部講師
中國文化大學手作課程講師
國立中央圖書館臺灣分館課程講師
出版品美術編輯設計
兒童刊物繪本設計繪製
Hand Made巧手易拼布步驟繪製
世界宗教博物館特展主題手作講師
暖暖高中附設國中演講
基隆仙洞國小附幼親子黏土教學
農會手藝老師
貝登堡黏土種子講師密訓
廣西。北京教師幼教培訓研習教學
勞委會職業訓練局親子日活動
育達商業科技大學研習活動
京華城手作教學講師
職訓系列課程講師
台中市向上社會福利基金會內部訓練演講
臺北市建國假日藝文特區經營輔導課程
PAUL&JOE玻璃彩繪全省彩繪教學
微星科技職工福委社團手作教學
大同育幼院故事進階培訓講師
華山基金市集教學
COACH全省彩繪教學
臺北市政府社會局手作講師

新北市圖書館親子手作講師
兒童福利中心教師研習講師
市立教大附小彩繪教學

✂ 推廣類別
兒童黏土美學證書評鑑講師
麵包花多媒材應用師資講師
點心黏土創作證書評鑑講師
奶油黏土藝術創作證書師資
日本JACS株式協會黏土工藝講師
日本居家裝飾麵包花講師
韓國黏土工藝講師
國際澳洲拼貼藝術講師
彩繪生活創意講師
創意拼布設計教學
美學創意商品設計
插畫、立體設計製作
外派講師

✂ 著作
《可愛風手作雜貨》、《自創牛奶盒雜貨》、《丹寧潮流DIY》、《創意手作禮物Zakka 40選》、《手作環保購物袋》、《3000元打造屬於自己的手創品牌》、《So yummy! 甜在心黏土蛋糕》、《簡單縫·開心穿！我的幸福圍裙》、《靡靡童話手作》、《超萌手作！歡迎光臨黏土動物園：挑戰可愛極限の居家實用小物65款》、《大日子×小手作！365天都能送の祝福系手作黏土禮物提案FUN送BEST.60》、《Happy Zoo：最可愛的趣味造型布作30+》、《集合囉!超可愛的黏土動物同樂會》

✂ 展覽
靡靡童話手作展胡瑞娟黏土創作師生展
GEISAI TAIWAN 藝術家展

--

幸福豆手創館
mail：regin919@ms54.hinet.net
部落格：http://mypaper.pchome.com.tw/regin919
粉絲網：http://www.facebook.com/Regin.Handmade

--

CONTENTS

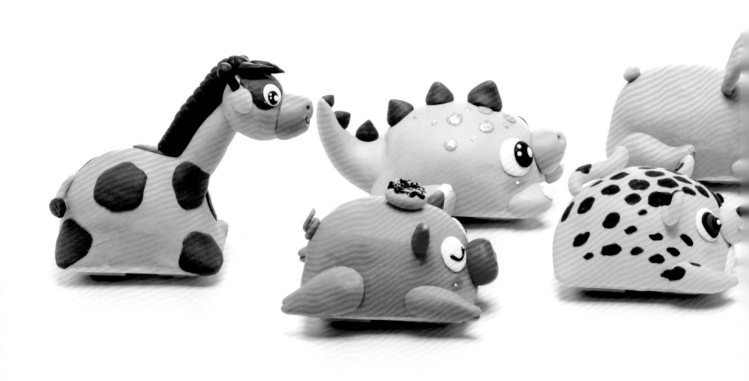

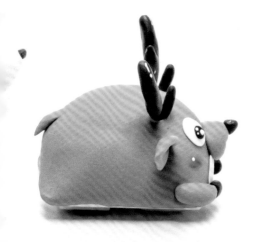

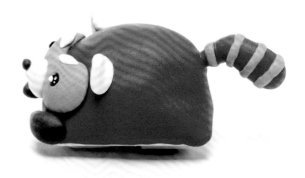

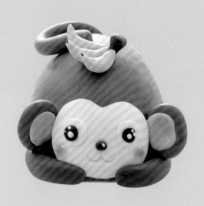

Happiness begins幸福的起點
基礎小教室

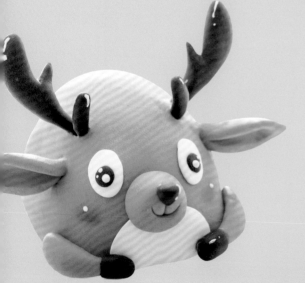
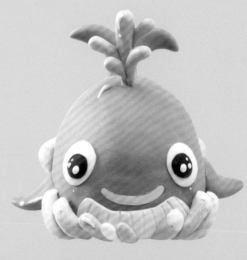

材料 & 工具

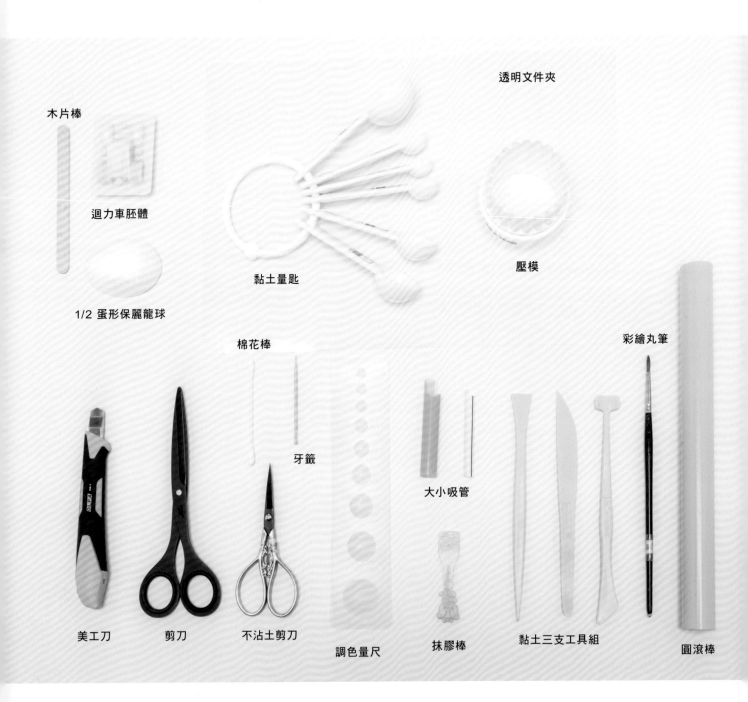

透明文件夾

木片棒

迴力車胚體

黏土量匙

壓模

1/2 蛋形保麗龍球

棉花棒

彩繪丸筆

牙籤

大小吸管

美工刀　　剪刀　　不沾土剪刀　　調色量尺　　抹膠棒　　黏土三支工具組　　圓滾棒

基礎小教室

Happiness begins

粉彩（紅色系）

黏土專用膠　　　　五彩膠（以這三色為代表）　　　　黑白色凸凸筆　　　咖啡色壓克力顏料

黏土介紹

本書使用特製兩用土，是輕土與樹脂土結合特性的土質，不需烘烤，自然風乾，乾燥速度取決於製作作品的大小，作品越小，乾燥速度越快，就以輕土而言，一般表面乾燥的時間為半小時左右，但樹脂土需要乾的時間比輕土長；所以，特製兩用土的乾燥時間即介於兩種土之間。

土質

輕土密度較高，故作出來土較細緻也較輕，表面呈平光，乾燥定型以後，可用水彩、油彩、壓克力顏料等上色，有很高的包容性；而樹脂土屬於油質性土質，作品表面會呈亮光質感，作出的作品比較重；所以，介於兩種土特性的特製兩用土，延展度很高，作品的精緻度可以很細（雖然亞於輕土），但又保留樹脂土的穩定度。

彩面度

黏土分別有白、黑色與色土，但是因為色土基本上都是由三原色調和出來，所以書內介紹的基本色土為黃、紅、藍色，其他顏色皆透過色土比例不同的方式調和，以調出想要的顏色，因土乾燥後色調皆比新鮮土色深，所以調色比例也要注意。

光澤度

在前文提到，輕土乾燥之後，表面呈平光；而樹脂土，作品表面會呈亮光質感，所以具有兩土特性的特製兩用土，作品乾燥後，表面會呈現微微亮度，就像擦了薄薄亮光漆，而因為這次作品屬於比較中小型，所以直接以一種土（特製兩用土）製作。

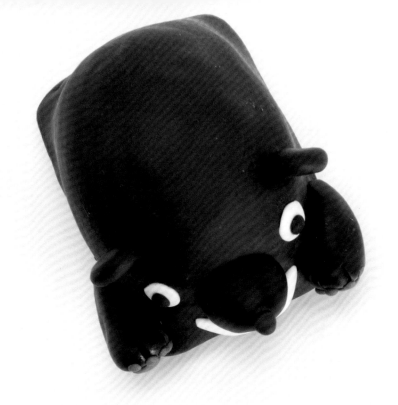

基本調色

Y

黃

C

藍

K

黑

本書使用色票

將書中用到的顏色，整理於此，因黏土的
原色略有差異，提供的調色比例僅供參
考，建議以身邊的顏色，增減比例。

W

白

紅

R

淺咖啡色
R8：Y7：C1.5：K2：W2

粉咖啡色
R8：Y7：C1.5：K2：W6

粉紅咖啡色
R4：Y3：C0.5：K0.5：W10

咖啡色
R8：Y7：C1.5：K2

淺紅咖啡色
R8：Y6：C1：K1.5：W2

深咖啡色
R9：Y8：C2：K6.5

膚色
R1.5：Y4：W7

紅咖啡色
R8：Y5：C3：K4

淡淺咖啡色
R8：Y7：C1.5：K2：W3.5

粉膚色
R1：Y3：W10

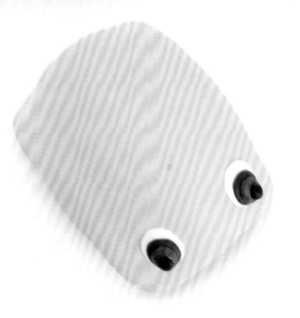

淺黃橘色
R3：Y10：W3

粉黃色
Y2：W10

粉淺橘色
R8：Y10：W3

淡淺黃咖啡色
R1.5：Y10: K1.5：W3.5

淺黃色
Y3.5：W6

橘色
R8：Y9.5

銘黃色
R0.5：Y10

黃橘色
R3：Y10

黃咖啡色
R1.5：Y10：K2

淺橘色
R8：Y10：W3

淡淺黃色
Y3.5：W7

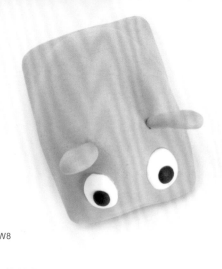

綠色
Y10：C5：K0.5

粉綠色
Y5：C1.5：K0.25：W8

淺橄欖綠色
Y7：C3.5：K2.5：W1

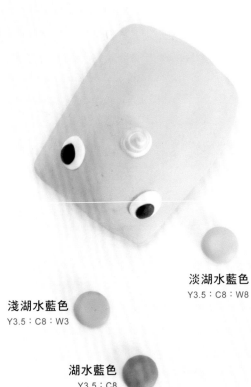

淡湖水藍色
Y3.5：C8：W8

淺湖水藍色
Y3.5：C8：W3

淺粉藍綠色
Y5：C3.5：W7

湖水藍色
Y3.5：C8

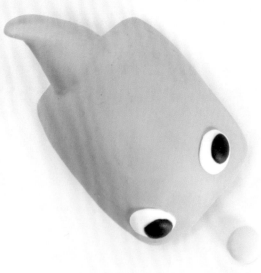

紫色
R10：C10

淺紫色
R10：C10：W6

粉藍色
C3：W10

粉紫色
R6：C4.5：W9

淡粉湖水藍色
Y3.5：C8：W9

淡淺藍灰色
C1：K0.5：W5

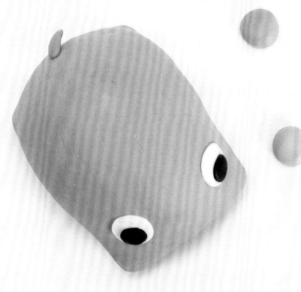

粉藍灰色
C1：K0.5：W8

淺紅色
R10：W1.5

R10：W3
淺淡紅色

淡粉紅色
R1：W10

深紅橘色
R10：Y8：K2

紅橘色
R10:Y8

粉紅色
R3.5：W10

淺粉紅色
R6.5：W10

15

動物製作的變化小技巧

動物眼睛的黏貼位置以及形狀變化不同時，動物的表情也會有不一樣的情緒變化；而只出現眼睛，想像一下還可以變化成什麼動物，延伸更多有趣的動物吧！

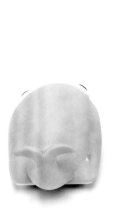 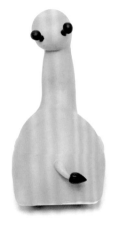 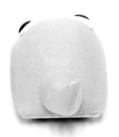

尾巴也是每個動物各具特徵的部位之一，就算有些尾巴形狀相似，顏色、粗細大小，甚至擺動，都可以有不同的生命力；依個人喜好，將動物的特徵嘗試不同動態。

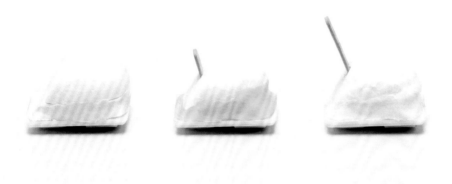

有些動物會需要將前端內縮斜切，製作時身形會比較順，因此斜切的角度，除了影響動物的身形動態，也會影響身體需要的土量多寡，遇到需要製作出脖子的直挺姿態，可以插入長形或短木片棒固定。

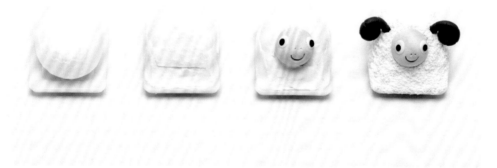

斜切身形的變化：基本動物形是以1／2蛋形保麗龍球為身形弧度，與迴力車胚體交界邊緣凹陷處，利用不會用的土包順，再依身形斜切角度；頭部放置的位置、身形土量的多寡，以及其他部位黏貼的位置，將會呈現出不同樣貌喔！

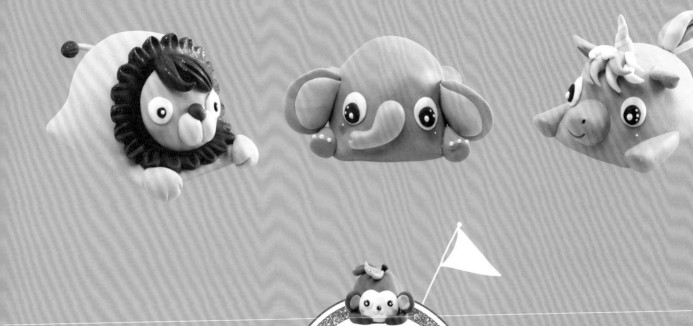

2

Let's go！一起出發吧！
動物車大集合

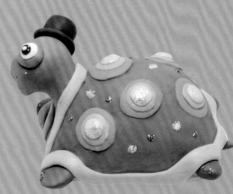

甜蜜豬

粉紅豬粉可愛，甜甜圈甜蜜蜜，
甜蜜豬在吃甜甜圈，
甜蜜豬愛吃甜甜圈。

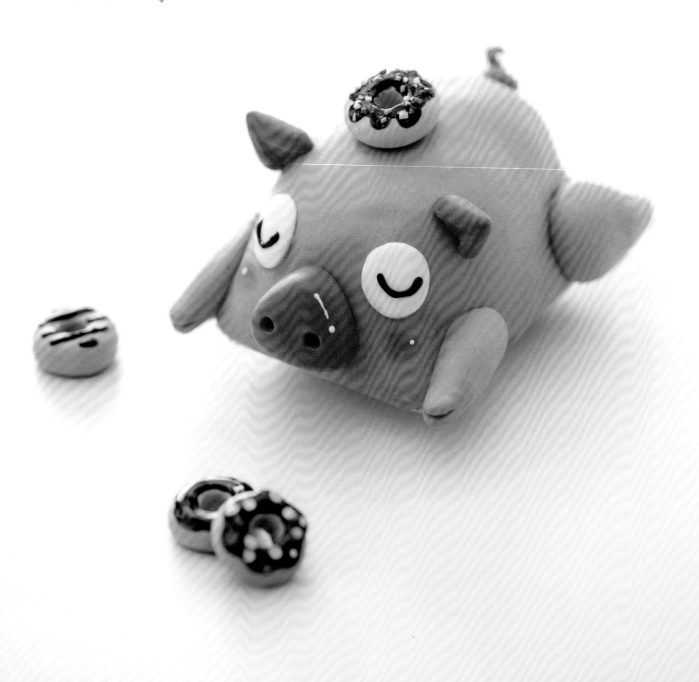

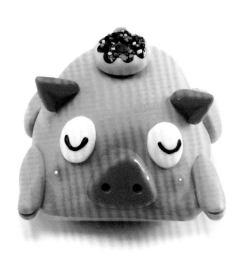
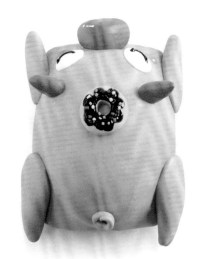

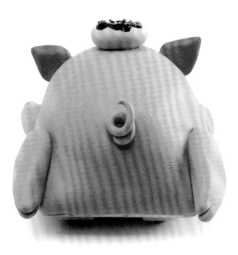
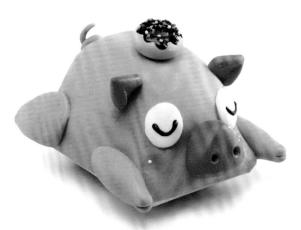

甜蜜豬

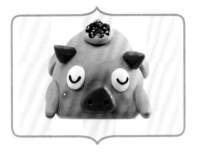

保利龍角度：圓端

ITEM ─────

使用色&土量

- 全身：淺粉紅色 25ml+D
- 耳朵、鼻子：淺淡紅色 3.75ml
- 眼白：白色D
- 甜甜圈：粉黃咖啡色1.25ml
- 巧克力丁：黃色、紅色、藍色、綠色各微量
- 使用黏土色：淺粉紅色、淺淡紅色、紅色、白色、粉黃咖啡色、黃色、藍色、綠色。

TOOL ─────

材料&工具

迴力車胚體、1/2蛋形保麗龍球、黏土量匙、調色量尺、牙籤、抹膠棒、黏土專用膠、小吸管、剪刀、黏土三支工具組、粉彩、棉花棒、白色凸凸筆、黑色凸凸筆、咖啡色壓克力顏料、膠帶。

1
參考使用色及土量，調出需要的顏色及土量，以保鮮膜包好備用，先將迴力車表面四點黏上膠帶。

2
將膠平塗於迴力車胚體表面，取1/2蛋形保麗龍球於表面固定，此作品以保麗龍球圓端為正面。

3
取用不到的黏土I，填於步驟2保麗龍球與迴力車之間表面的空隙，並收順。

4
將步驟3整個表面均勻塗上膠。

5
取身體的淺粉紅色黏土15ml，揉為圓形，稍微壓扁。

6
置於步驟4頂端，往下平均的輕壓。

7
將多餘黏土往四周朝底部包齊。

8
將邊緣收順，並預壓各部位置。

9
眼白：取白色黏土C，揉為圓形壓扁，背面均勻上膠，分別黏於左右眼睛位置。

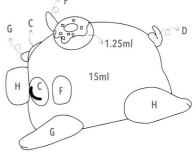

10

鼻子：取淺淡紅色黏土H，揉為短胖錐形，表面稍微壓扁，背面塗膠，黏於鼻子位置後，表面鑽出鼻洞。

11

耳朵：取淺淡紅色黏土F，揉為短胖水滴形，將表面及胖端壓平，壓出內耳弧度；依相同作法作出另一耳，分別黏於頭頂兩側。

12

前肢：取淺粉紅色黏土G，揉為長胖錐形，鈍端壓出豬蹄紋路，手臂內側稍微壓平，黏於前側，依相同作法作出另一前肢。

13

後肢：取淺粉紅色黏土H，揉為長胖錐形，以相同作法作出另一後肢，大腿內側稍微壓平，分別於大腿內側沾膠，黏於尾巴兩側。

14

尾巴：取淺粉紅色黏土D，搓為細尖長條形，繞螺旋狀後，黏於尾部。

15

甜甜圈：取粉黃咖啡色黏土1.25ml，揉為圓形，壓扁，以小吸管於中間壓出鏤空狀並收順。

16

巧克力丁：分別將各彩色黏土搓為細長條形，待乾後，剪細丁狀，如圖，備用。

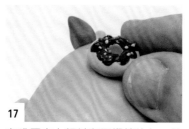

17

咖啡壓克力顏料與膠攪拌均勻，塗於甜甜圈表面為巧克力醬後，撒上步驟16的巧克力丁，黏於甜蜜豬的頭頂。

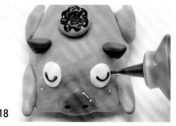

18

以粉彩畫出腮紅，再以白色凸凸筆裝飾。以黑色凸凸筆畫上眼睛動態，即完成。

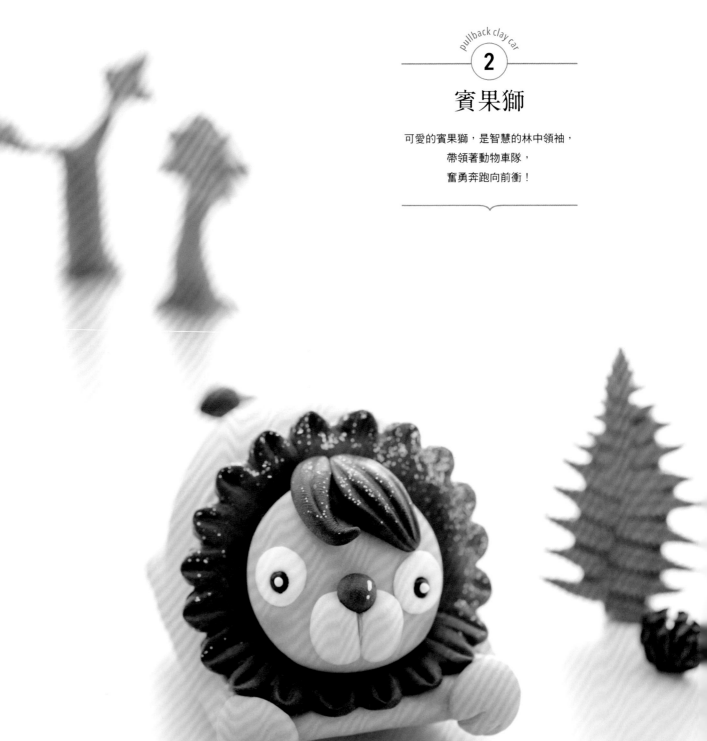

2

賓果獅

可愛的賓果獅,是智慧的林中領袖,
帶領著動物車隊,
奮勇奔跑向前衝!

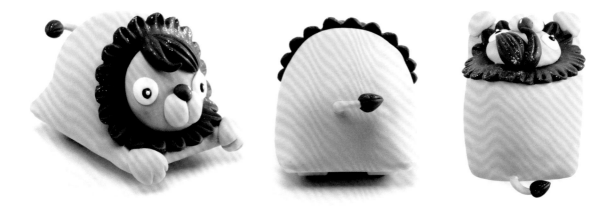

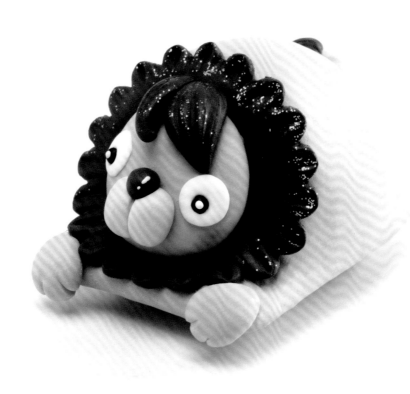

賓果獅

保利龍角度：尖端

ITEM ────

使用色&土量

● 全身：淡淺黃咖啡色22.5ml+ C
● 鬃毛、髮、尾：深咖啡色13.75ml
● 腮：淡粉黃咖啡色F
● 鼻頭：淺咖啡色C
● 眼白：白色 C
● 眼珠：黑色 A
● 使用黏土色：淡淺黃咖啡色、深咖啡色、
 淡粉黃咖啡色、淺咖啡色、白色、黑色。

TOOL ────

材料&工具

迴力車胚體、1/2蛋形保麗龍球、黏土
量匙、調色量尺、牙籤、抹膠棒、黏土
專用膠、黏土三支工具組、文件夾、圓
滾棒、美工刀、壓模、粉彩、棉花棒、
白色凸凸筆、五彩膠、膠帶。

1
取完成固定1／2蛋形保利龍的迴力
車胚體，前端斜切為如圖。

2
利用抹膠棒將大面積的表面均勻塗
上黏土專用膠。

3
取淡淺黃咖啡色黏土12.5ml，先揉
為圓形。

4
置於步驟2頂端，壓扁。

5
將黏土由上往下輕推壓方式，往下
包覆。

6
下緣平整收順。

7
取淡淺黃咖啡色黏土G揉為長條形，
包覆於迴力車胚體前端處。

8
並將步驟6、7交界處收順。

9
預壓出待放各部位的位置，備用。

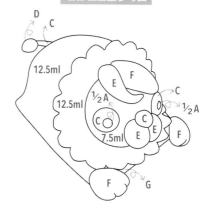

10
鬃毛：深咖啡色黏土12.5ml，置於
文件夾內均勻擀平。

11
將壓模由上往下壓出花邊形，並收
順，如圖。

12
在步驟11每個半圓，以工具畫出鬃
毛裝飾紋，如圖，背面沾膠黏於斜
坡表面。

13
臉：取淡淺黃咖啡色黏土7.5ml搓成
圓形，壓扁，邊緣收順，黏於步驟
12鬃毛上端，並黏上白色黏土C眼白
及黑色黏土1／2A眼珠，依相同作法
完成另一個眼睛。

14
腮幫子：淡粉黃咖啡色黏土取E土
量，揉為橢圓形，稍微壓扁，收順
為半邊腮，作出兩個並黏於臉上；
腮幫子上端黏淺咖啡色黏土C作為倒
三角鼻。

15
頭髮：深咖啡色黏土取E、F土量，
分別搓成長尖水滴形，輕壓平，表
面畫出髮絲紋，黏於頭部頂端。

16
前肢：淡淺黃咖啡色黏土F搓短胖錐
形，微壓扁，胖端壓出趾紋，分別
將前肢黏於前端兩側。

17
尾巴：尾巴以淡淺黃咖啡色黏土C搓
細長條形，先黏於尾部待乾後；尾
巴毛再以深咖啡色黏土D搓成短胖水
滴形，胖端鑽洞，表面畫紋，與尾
巴黏合固定。

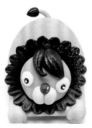

18
以粉彩畫出腮紅；以白色凸凸筆點
出反光點；最後以五彩膠拍打鬃毛
及尾巴裝飾。

27

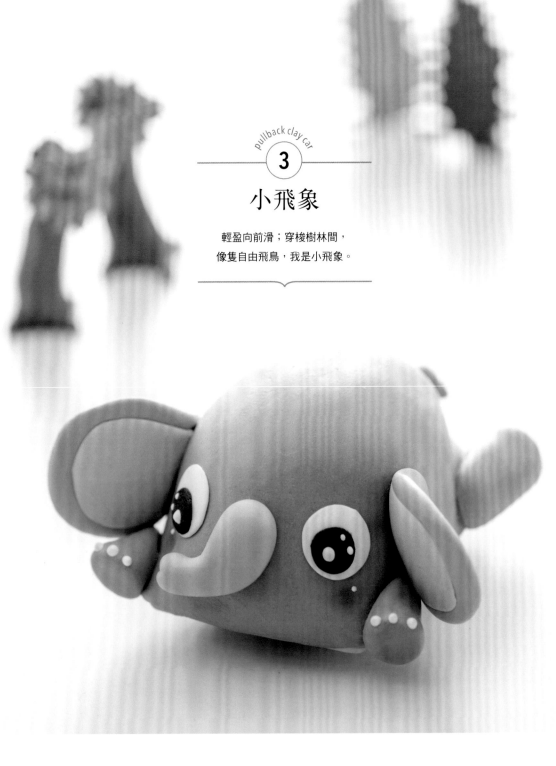

pullback clay car

3

小飛象

輕盈向前滑；穿梭樹林間，
像隻自由飛鳥，我是小飛象。

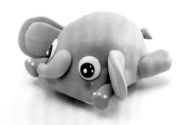

pullback clay car

長脖鹿

我有雙大眼睛，
可以看得清、看得遠；
還有美麗的長脖子，
可以和白雲作朋友。

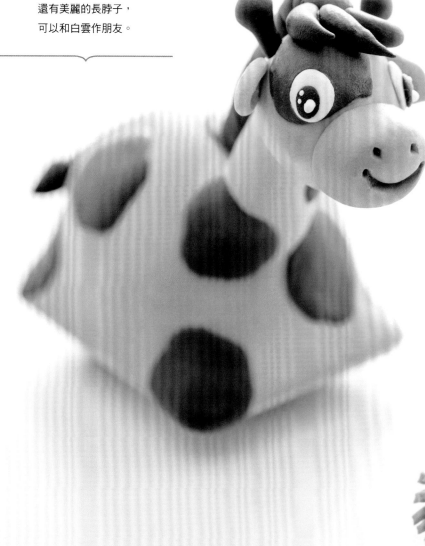

CHAPTER 2

simple & lovely pullback clay car

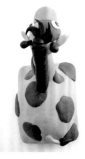

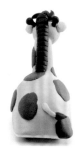

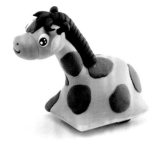

29

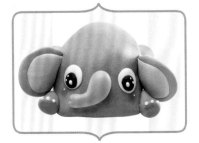

How to make

小飛象

保利龍角度：尖端

ITEM ───────

使用色&土量

● 全身：淡淺藍灰色 22.5ml+E　● 眼珠：黑色 C
● 耳朵、鼻子：粉藍灰色6.25ml　● 眼白：白色E
● 內耳：淡粉紅色 2.5ml
● 使用黏土色：淡淺藍灰色、粉藍灰色、淡粉紅色、
　白色、黑色。

TOOL ───────

材料&工具

迴力車胚體、1/2蛋形保麗龍球、黏土量匙、調色量尺、牙籤、抹膠棒、黏土專用膠、黏土三支工具組、粉彩、棉花棒、白色凸凸筆、膠帶。

各部位土量參考圖

1

身體：取淡淺藍灰色黏土15ml包覆於車身表面並收順，黏上白色黏土D眼白及黑色黏土B眼珠，完成兩眼。

2

尾巴：尾巴以淡淺藍灰色黏土B搓成細長條形，先黏於尾部待乾。

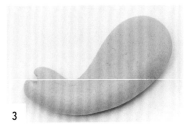

3

鼻子：取粉藍灰色黏土G搓為長錐形，鈍端稍微搓出鼻子弧度及前端凹紋；微彎黏於鼻子位置。

4

前肢：取淡淺藍灰色黏土G搓為短胖錐形，於胖端壓出掌角度，腿內側稍微壓平，分別將前肢沾膠黏於前兩側。

5

後肢：取淡淺藍灰色黏土H搓為長胖錐形，於胖端壓出掌角度，腿內側稍微壓平，分別將後肢沾膠黏於尾巴兩側。

6

耳朵：取粉藍灰色黏土H搓為長胖錐形，壓扁，以工具壓出內耳弧度。

7

內耳：取淡粉紅色黏土G搓成比耳朵略小形狀，壓扁，背面沾膠，黏於步驟6內耳位置；分別將左右耳黏於兩側。

8

尾巴：取淡淺藍灰色黏土D搓為短胖錐形，胖端鑽洞，表面畫紋，與步驟2尾巴黏合固定。

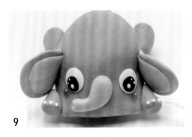

9

以粉彩畫出腮紅；以白色凸凸筆點出反光點及指形，即完成。

長脖鹿

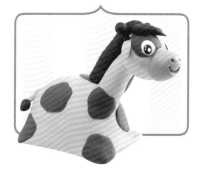

保利龍角度：圓端

ITEM

使用色&土量

- 頭身：淺橘色 32.5ml+E
- 鼻子：粉咖啡色 2.5ml
- 斑紋：淺咖啡色3.75ml
- 頭角、尾巴：深咖啡色F
- 鬃毛、髮：紅咖啡色 5.625ml
- 眼白：白色D
- 眼珠：黑色 C
- 使用黏土色：淺橘色、深咖啡色、粉咖啡色、紅咖啡色、淺咖啡色、白色、黑色。

TOOL

材料&工具

迴力車胚體、1／2蛋形保麗龍球、黏土量匙、調色量尺、牙籤、抹膠棒、黏土專用膠、刀片、吸管、木片棒、黏土三支工具組、粉彩、棉花棒、白色凸凸筆、膠帶。

15ml + H
7.5ml 7.5ml

1

將蛋形保麗龍球斜切，並黏入1／2木片棒，如圖，備用。

2

頭角：取深咖啡黏土D，揉為長錐形，由中間往下揉為長條狀，如圖，完成兩個，待乾備用。

3

脖子：取淺橘色黏土7.5ml揉為長條形，鑽洞，插入步驟1木片棒固定，待乾。

4

身體：取15ml＋H淺橘色黏土，包覆於1／2蛋形保麗龍球表面，脖子交界處收順，並於尾部黏上淺橘色黏土C，加上深咖啡色黏土D作為尾巴。

5

臉：取淺橘色黏土7.5ml搓為胖錐形，一側胖端鑽洞，放入步驟3脖子上端並收順後，定眼位置，黏上頭角，待乾。

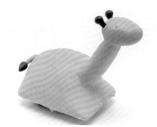

6

斑紋：取淺咖啡黏土E揉為圓形壓扁，邊緣稍微拉出不規則狀，背面平均上膠黏於頭、脖子、身體等位置，黏上眼睛、耳朵。

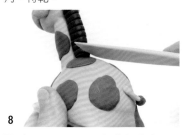

7

鼻子：取粉咖啡色黏土H揉為胖錐形，將胖端撜開，黏於步驟5前端後，壓出鼻子、嘴巴動態。

8

鬃毛、頭髮：取紅咖啡色黏土D揉為長錐形，黏於頭頂為前髮，共三個；尺寸I搓為長條，黏於頭頂至脖子尾端位置，並壓出鬃毛紋路。

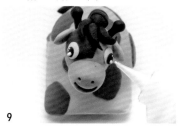

9

以粉彩刷出腮紅，以白色凸凸筆點出眼白動態，即完成。

5

阿丹旺旺

漫步人生，一步一脚印；
甜蜜回首，步步皆感恩。

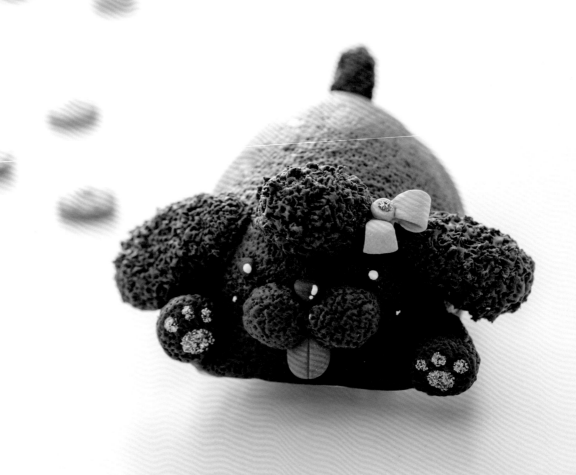

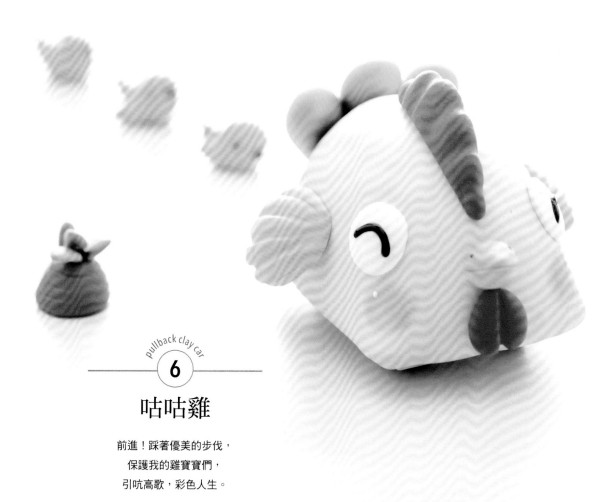

pullback clay car

6

咕咕雞

前進！踩著優美的步伐，
保護我的雞寶寶們，
引吭高歌，彩色人生。

阿丹旺旺

保利龍角度：圓端

ITEM

使用色&土量

- 全身：紅咖啡色31.25ml+F
- 鼻子：深咖啡色 B
- 蝴蝶結：粉紅色E+A
- 眼珠：黑色 A
- 舌頭：淺紅色D
- 使用黏土色：紅咖啡色、深咖啡色、黑色、淺紅色、粉紅色。

TOOL

材料&工具

迴力車胚體、1/2蛋形保麗龍球、黏土量匙、調色量尺、牙籤、抹膠棒、黏土專用膠、黏土三支工具組、橡皮筋、粉彩、棉花棒、白色凸凸筆、五彩膠、膠帶。

1

取紅咖啡色黏土15ml包覆於表面並收順，以牙籤束刺出表面質感。

2

步驟1定出各部位的位置後，取黑色黏土A，黏土對半，分別作出左右眼珠，黏於臉相對位置。

3

舌頭：取淺紅色黏土D揉為胖錐形，壓扁，以工具壓出舌頭紋，並黏於臉部。

4

腮幫子：取紅咖啡色黏土F揉為圓形，稍微壓扁，完成兩個，黏於舌頭上端為腮幫子，並刺出毛質感，上端黏深咖啡色黏土B倒三角鼻。

5

前肢：取紅咖啡色黏土G揉為短胖錐形，胖端壓出腳掌弧度，大腿內側稍壓平，分別將前肢黏於前端兩側後，刺出毛質感。

6

鬃毛、耳朵：分別取紅咖啡色黏土H、左右耳各I尺寸，揉出如圖形狀後，黏於相對位置，刺出毛質感。

7

蝴蝶結：取粉紅色黏土D，搓成兩頭尖形並壓扁，對摺為半邊蝴蝶結，相同作法完成另一邊後，中間黏上A土量的粉紅色圓形；整個黏於耳上裝飾。

8

尾巴：紅咖啡色黏土F搓圓尖柱形，黏於尾部後，挑出毛質感。

9

以粉彩畫出腮紅；以白色凸凸筆點出反光點後，五彩膠裝飾蝴蝶結並點出掌肉，即完成。

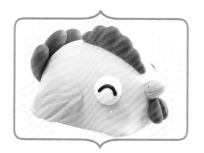

咕咕雞

保利龍角度：圓端

ITEM

使用色＆土量

- 身體：淡淺黃色15ml
- 眼白：白色 F
- 嘴巴：黃橘色F
- 雞冠、肉垂：紅橘色 F+H
- 翅膀：淺黃橘色 6.25ml
- 尾巴：綠色 7.5ml
- 使用黏土色：淡淺黃色、白色、黃橘色、紅橘色、淺黃橘色、綠色。

TOOL

材料＆工具

迴力車胚體、1/2蛋形保麗龍球、黏土量匙、調色量尺、牙籤、抹膠棒、黏土專用膠、黏土三支工具組、粉彩、棉花棒、白色凸凸筆、黑色凸凸筆、膠帶。

H H H H H 3.125ml 3.125ml E 15ml E F F F

1
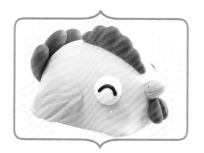
以淡淺黃色黏土15ml包覆表面並收順後，預壓各部位置，並以白色黏土E作為眼白。

2

嘴巴：取黃橘色黏土F揉為胖水滴形，將胖端壓平，並壓出上下嘴紋後，黏於臉部並刺出鼻孔。

3

肉垂：取紅橘色黏土F揉為短胖錐形，表面稍微壓平，往胖端朝鈍端壓紋收順，鈍端朝上，黏於步驟2嘴下緣。

4

雞冠：取紅橘色黏土H揉為兩頭尖形，表面壓平，壓出冠弧度，並彎出如圖月亮形，黏於頭頂處。

5

翅膀：取淺黃橘色黏土3.125ml，揉為胖長錐形，壓扁。

6

步驟5以黏土工具壓為如圖動態，完成兩個，沾膠黏於身體兩側。

7

尾巴：取綠色黏土H三個，分別搓出長水滴形後，並黏為如圖形後，微彎動態，固定於尾端。

8

以黑色凸凸筆畫出笑眼弧度。

9
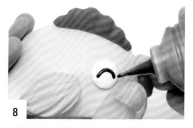
以粉彩畫出腮紅於兩頰，並點白色凸凸筆裝飾，即完成。

35

仙紫兔

蹦蹦跳，跳高高，
蹦到東，跳到西。
最愛胡蘿蔔，健康又美味！

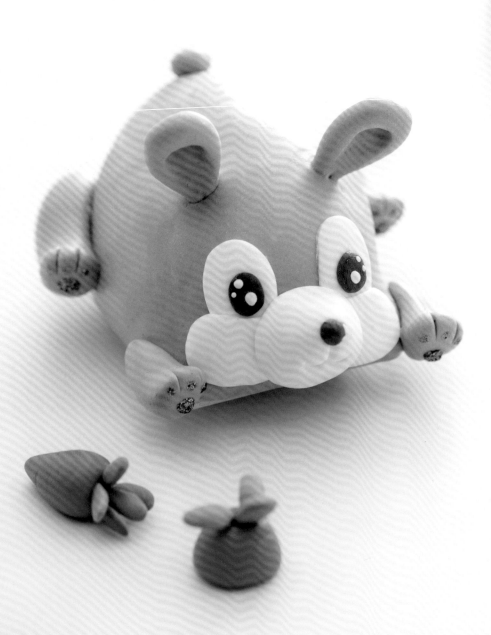

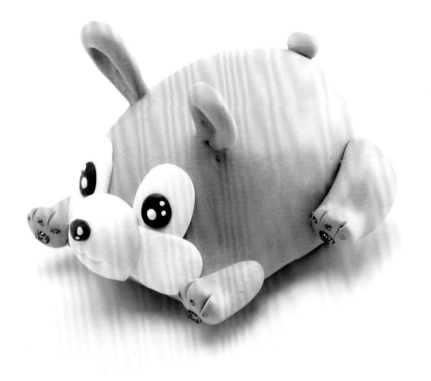

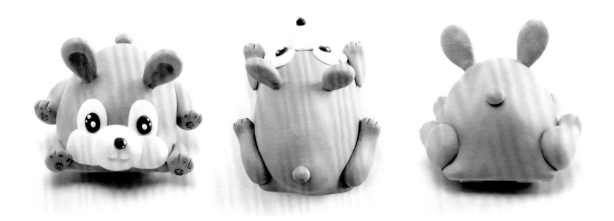

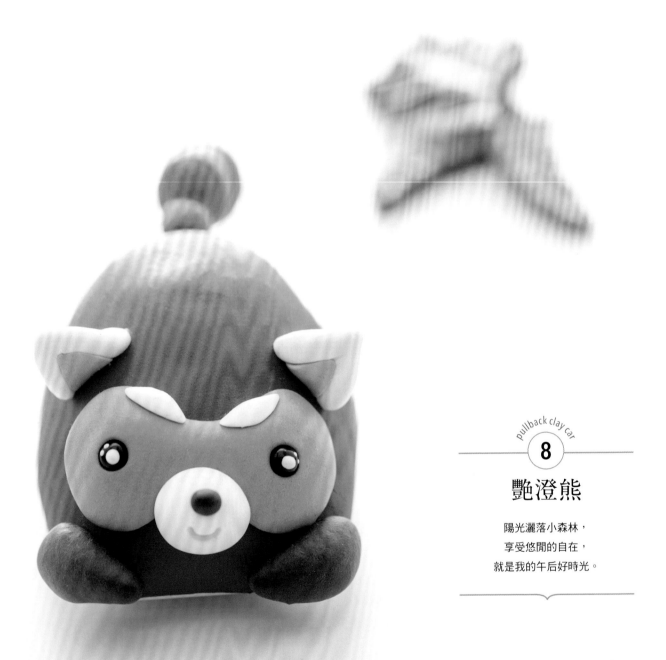

艷澄熊

陽光灑落小森林，
享受悠閒的自在，
就是我的午后好時光。

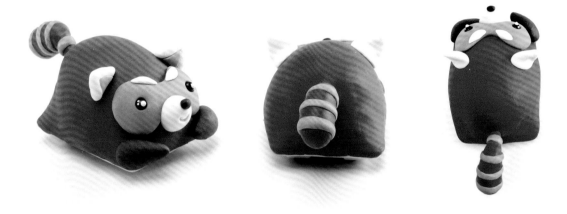

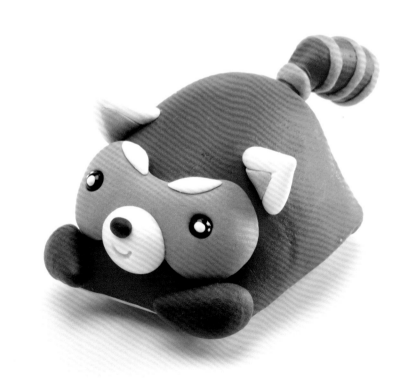

仙紫兔

保利龍角度：尖端

ITEM

使用色&土量
● 全身：粉紫色 27.5ml+ D
● 眼睛、鼻子、腮幫子：白色 5ml
● 眼珠、鼻頭：咖啡色D
● 使用黏土色：粉紫色、白色、咖啡色。

TOOL

材料&工具
迴力車胚體、1/2蛋形保麗龍球、黏土量匙、調色量尺、牙籤、抹膠棒、黏土專用膠、吸管、黏土三支工具組、粉彩、棉花棒、白色凸凸筆、五彩膠、膠帶。

各部位土量參考圖

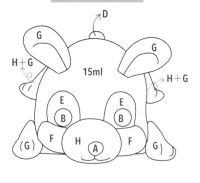

1
耳朵：取粉紫色黏土F 揉為長水滴形，稍微壓平，壓出內耳弧度。

2
取1／2牙籤沾膠插入步驟1下端固定，作出兩耳待乾。

3
取15ml粉紫色黏土，包覆表面，預壓五官及耳朵位置，並黏上白色黏土E眼白及咖啡色黏土B眼珠，並將耳朵插入固定。

4
取白色黏土F，揉為橢圓形，輕壓扁，黏於眼白下端為腮幫子。

5
鼻子：取白色黏土H搓為短胖錐形，將胖端推平，沾膠黏於腮之間並收順後，畫人中及嘴形，黏上咖啡色黏土A三角鼻。

6
前肢：取粉紫色黏土 G搓為長錐形，將圓端往下1／3處搓出腕處，壓出掌弧度並壓出趾紋，依相同方法作出另一個前肢，黏於身體前兩側。

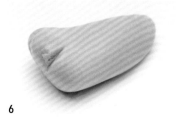

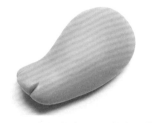

7
後肢：取粉紫色黏土 H＋G搓為長錐形，鈍端往下1／3處搓出踝處，壓出掌弧度並壓出趾紋。

8
與步驟7相同作法作出另一後肢後，分別黏於尾巴兩側，並黏上粉紫色黏土D的圓尾巴。

9
以粉彩畫出內耳色彩，以白色凸凸筆點上反光點，五彩膠畫出掌肉裝飾，即完成。

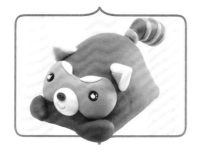

How to make

艷澄熊

保利龍角度：圓端

ITEM

使用色＆土量

● 身體、尾巴：深紅橘色 20ml　● 鼻頭：深咖啡色 A
● 眼珠：黑色C　● 眼紋、尾斑紋：黃咖啡色 5ml＋F
● 鼻子：粉黃色 1.25 ml　● 前肢：紅咖啡色2.5ml
● 耳朵、白紋：白色 1.7ml　● 內耳：粉藍灰色 D
● 使用黏土色：深紅橘色、黃咖啡色、黑色、粉黃
　色、深咖啡色、白色、粉藍灰色、紅咖啡色。

TOOL

材料＆工具

迴力車胚體、1/2蛋形保麗龍球、黏土量匙、調色量尺、牙籤、抹膠棒、黏土專用膠、吸管、黏土三支工具組、粉彩、棉花棒、白色凸凸筆、膠帶。

各部位土量參考圖

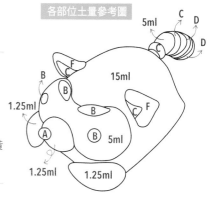

1
尾巴：取深紅橘色黏土5ml搓為長胖錐形，將1／2牙籤放入待乾固定。

2
尾巴斑紋：取黃咖啡色黏土如圖示尺寸，搓為細長條形，壓扁，均勻沾膠，繞於尾巴並收順。

3
眼紋：取黃咖啡色黏土5ml揉為長橢圓形，中間搓細後，壓扁，黏於眼部；黏上黑色黏土B眼珠。

4
取白色黏土B搓兩頭尖形，壓扁，分別黏於眼紋上端裝飾。

5
鼻子：取粉黃色黏土1.25ml，搓為短胖錐形，圓端壓平，黏於眼紋下緣，並壓出嘴形及黏上深咖啡色黏土A鼻頭。

6
耳朵：取白色黏土F搓為短胖錐形，表面及胖端壓平，擀出內耳弧度。

7
內耳：取粉藍灰色黏土C，同步驟6，搓出略小形，黏於內耳位置後，分別將左右耳沾膠黏於相對位置。

8
前肢：取紅咖啡色黏土1.25ml，搓為長錐形，微彎動態，分別黏於前兩側。

9
以粉彩畫出腮紅，最後以白色凸凸筆點出反光點，即完成。

pullback clay car

9

咩咩羊

咩～我愛夏天！
我喜歡草原，跑跑又跳跳。
你喜歡什麼呢？

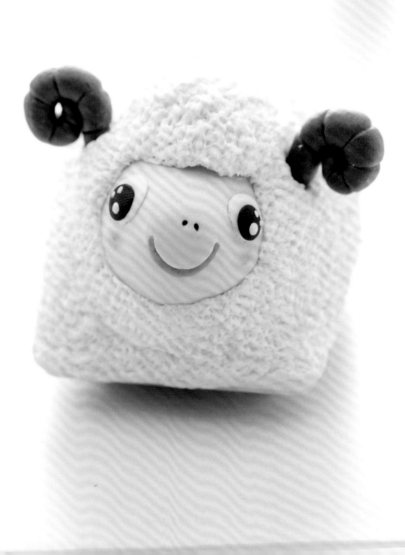

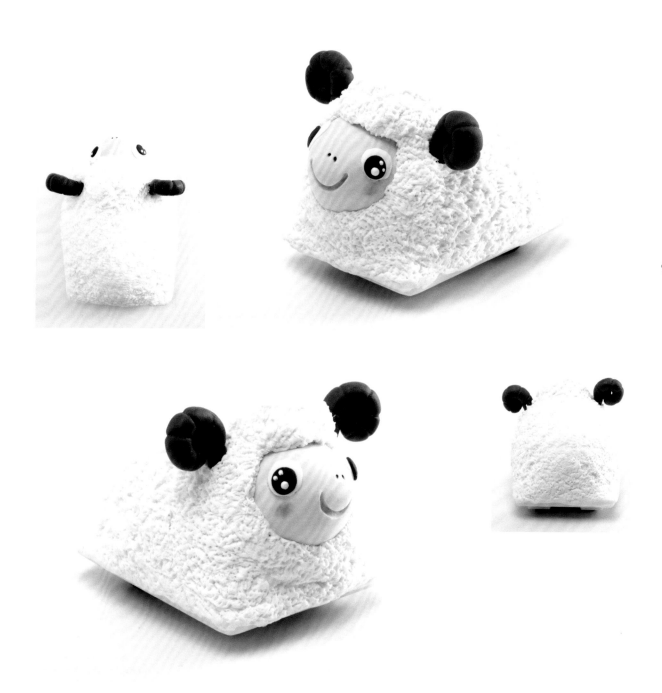

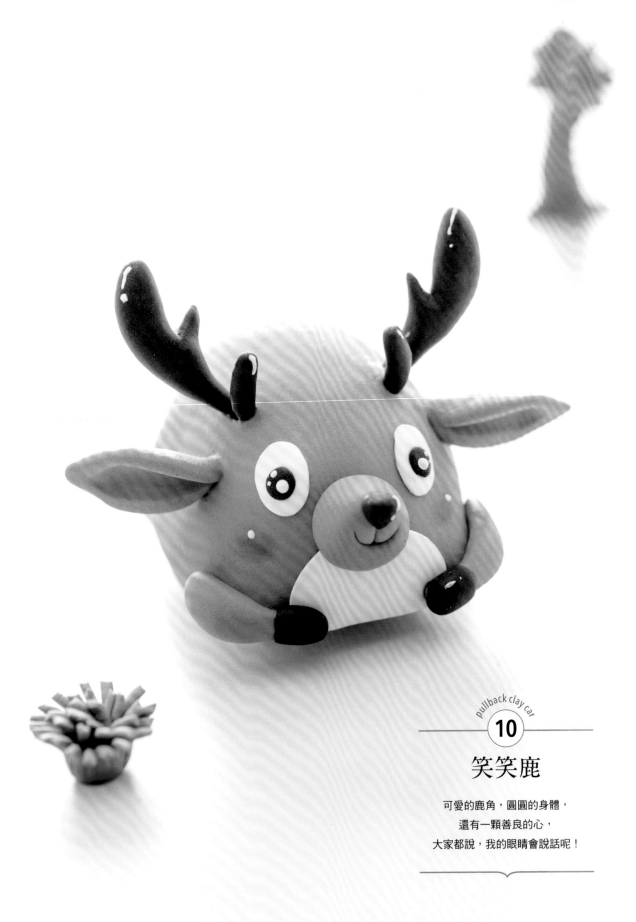

笑笑鹿

可愛的鹿角，圓圓的身體，
還有一顆善良的心，
大家都說，我的眼睛會說話呢！

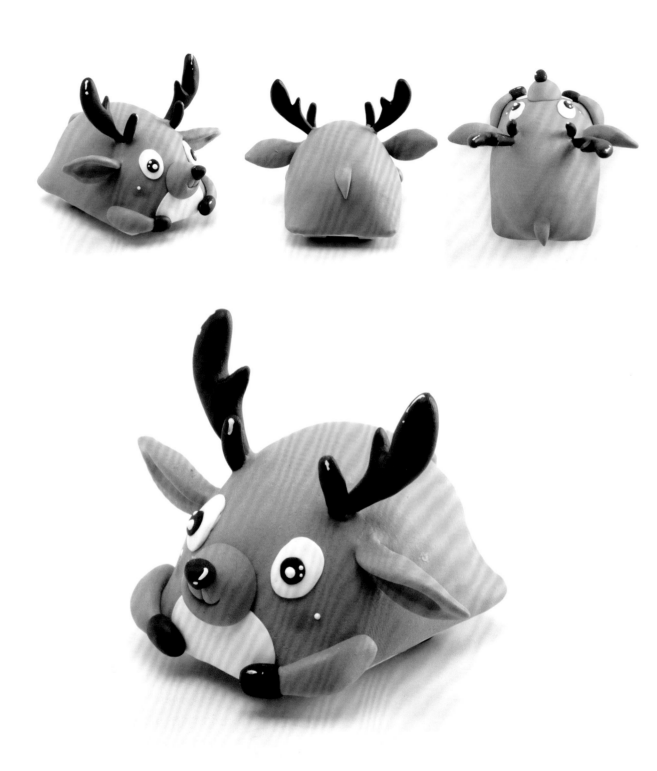

How to make
咩咩羊

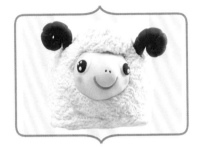

保利龍角度：圓端

ITEM

使用色&土量
- 臉：膚色 5ml　　● 羊角：咖啡色2.5ml
- 眼珠：黑色 A　　● 羊毛、眼白：白色15ml+H
- 使用黏土色：膚色、咖啡色、黑色、白色。

TOOL

材料&工具
迴力車胚體、1/2蛋形保麗龍球、黏土量匙、調色量尺、牙籤、抹膠棒、黏土專用膠、吸管、黏土三支工具組、美工刀、橡皮筋、粉彩、棉花棒、白色凸凸筆、黑色凸凸筆、膠帶。

各部位土量參考圖

1.25ml 15ml 1.25ml
½ A H B 5ml B ½ A

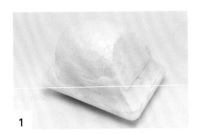

1
將蛋形保麗龍斜切為如圖，備用。

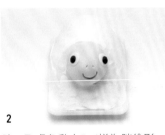

2
臉：取膚色黏土5ml搓為胖錐形，黏於保麗龍球斜面，預壓眼睛、鼻子並畫出嘴形，黏上白色黏土B眼白及黑色黏土1／2A眼珠。

3
羊角：取1.25ml咖啡色黏土搓為細長錐形，畫紋。

4
步驟3繞螺旋狀，依相同作法完成另一個，待乾備用。

5
取白色黏土15ml包覆於表面，並以牙籤束挑出羊毛質感。

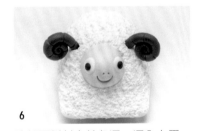

6
臉部兩側刺出羊角洞，洞內上膠，放入步驟4羊角固定。

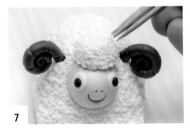

7
取白色黏土H黏於頭頂後，並挑出羊毛質感。

8
粉彩畫於紙上，棉花棒微沾粉彩，於臉頰輕畫出腮紅。

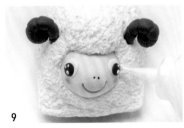

9
以白色凸凸筆點出反光點，黑色凸凸筆輕點出鼻洞，即完成。

How to make

笑笑鹿

保利龍角度：圓端

ITEM

使用色&土量

- 全身：黃咖啡色20ml+D
- 頭角、蹄：深咖啡色2.5 ml+ F
- 鼻頭：紅咖啡色C
- 肚皮：粉黃色1.25ml
- 使用黏土色：黃咖啡色、深咖啡色、紅咖啡色、粉黃色。

TOOL

材料&工具

迴力車胚體、1/2蛋形保麗龍球、黏土量匙、調色量尺、牙籤、抹膠棒、黏土專用膠、吸管、黏土三支工具組、粉彩、棉花棒、白色凸凸筆、膠帶。

各部位土量參考圖

1

頭角：取深咖啡色黏土G，搓為長水滴形，稍微壓扁，於胖端壓出角分歧狀，收順，並另搓一長錐形角，如圖；同法完成另一個頭角，待乾備用。

2

耳朵：取黃咖啡色黏土G搓為兩頭尖形，壓扁，壓出內耳弧度，調整耳朵動態，完成兩耳，待乾備用。

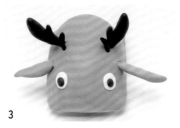

3

取黃咖啡色黏土15ml包覆全身收順，定出各部位置後，作出眼睛及黏入頭角、耳朵。

4

肚皮：取粉黃色黏土1.25ml搓為兩頭尖形，壓扁，一側推平，平端齊底，固定肚皮位置。

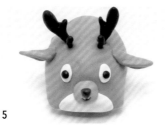

5

鼻子：取黃咖啡色黏土G搓為短胖錐形，圓端推平，沾膠黏於肚子上緣，壓人中及嘴形後，固定上紅咖啡色黏土C鼻頭。

6

前肢：取黃咖啡色黏土F搓為細長錐形，作出微彎腳動態。

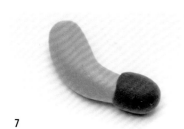

7

蹄：取深咖啡色黏土D搓為短胖錐形，胖端擀開，放入前肢鈍端，分別將兩前肢，黏於前兩側。

8

尾巴：取黃咖啡色黏土D搓為細長錐形，黏於尾部並收順。

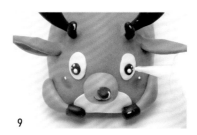

9

以粉彩畫出腮紅，以白色凸凸筆點出反光點，即完成。

CHAPTER 2

simple & lovely pullback clay car

47

綺彩獨角馬

湖水藍的水面上，
有隻湖水藍色的獨角馬，
乘著夢想的翅膀，
多彩多姿的自在飛翔。

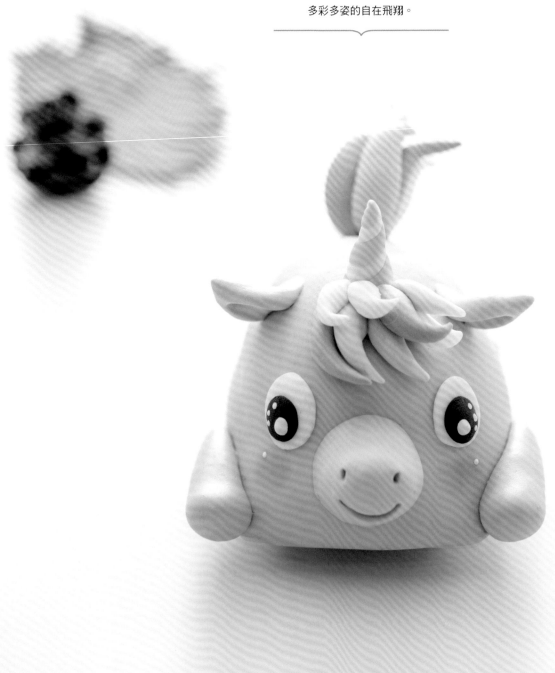

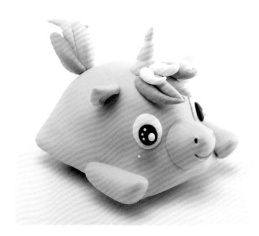

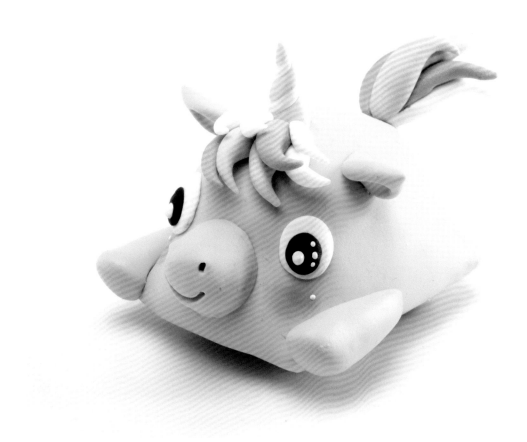

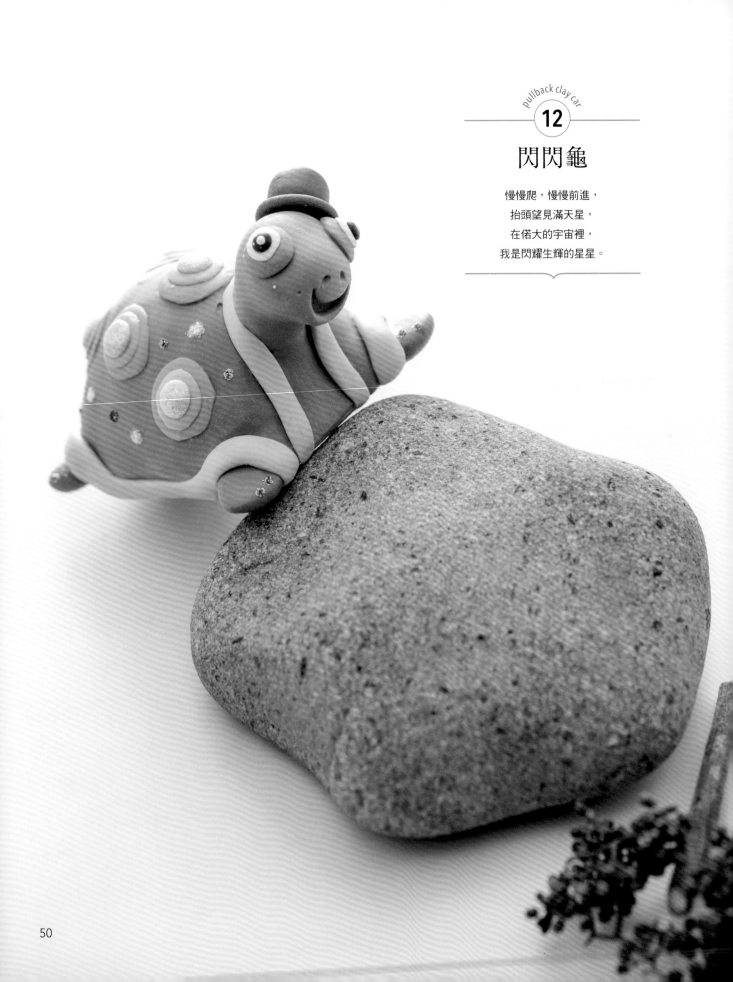

閃閃龜

慢慢爬，慢慢前進，
抬頭望見滿天星，
在偌大的宇宙裡，
我是閃耀生輝的星星。

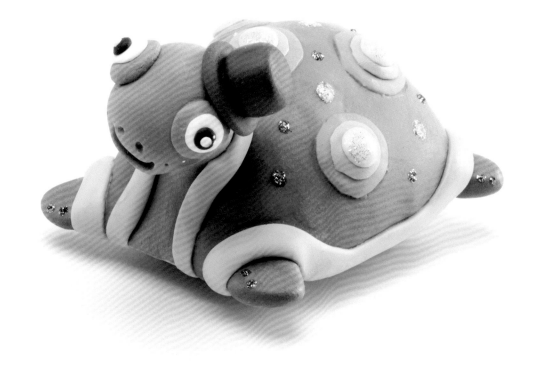

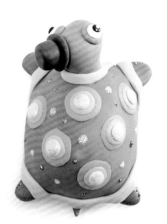

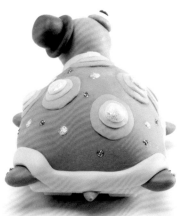

綺彩獨角馬

保利龍角度：尖端

ITEM

使用色&土量

- 全身：淡湖水藍色 23.75ml
- 眼珠：黑色 C ● 眼白、髮、尾：白色 1.25ml+F
- 頭角：淺黃色E；白色E
- 前髮、尾：粉紅色 1.25ml；粉綠色 1.25ml；粉紫色 1.25ml+E；淡藍色F；粉淺橘色F
- 使用黏土色：淡湖水藍色、白色、黑色、淺黃色、粉紅色、粉綠色、粉紫色、淡藍色、粉淺橘色。

TOOL

材料&工具

迴力車胚體、1/2蛋形保麗龍球、黏土量匙、調色量尺、牙籤、抹膠棒、黏土專用膠、吸管、黏土三支工具組、粉彩、棉花棒、白色凸凸筆、膠帶。

各部位土量參考圖

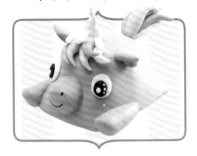

1
頭角：取淺黃色及白色黏土各E土量，搓為長條狀，兩條繞螺旋狀後，搓為錐形，待乾備用。

2
身體：取淡湖水藍色黏土15ml包覆表面並收順；分別黏上白色黏土D眼白、黑色黏土B眼珠，將步驟1黏於頂端。

3
耳朵：取淡湖水藍色黏土F搓成錐形，將表面及胖端壓平，壓出內耳弧度後，黏於左右端的耳朵位置。

4
取淡湖水藍色黏土H搓為短胖錐形，將胖端推平，黏於兩眼下緣中間處，刺出鼻子並壓出嘴形。

5
前肢：取淡湖水藍色黏土H搓為錐形，將胖端壓出掌弧度，腳內側稍壓平，分別將兩前肢黏於前兩側。

6
頭髮：取粉色黏土E搓成長水滴形，彎出髮絲動態，分別沾膠黏於頭角前端。

7
再取粉色黏土D尺寸，搓為長水滴形，微彎動態，黏於步驟6上端，作為短髮絲層次。

8
尾巴：與步驟6相同作法，取粉色系黏土F，搓成長水滴形，圓端微捏鈍形，黏於尾巴位置固定。

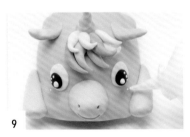

9
以粉彩畫出腮紅，以白色凸凸筆點出反光點裝飾，即完成。

How to make

閃閃龜

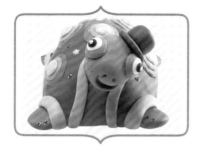

ITEM

使用色＆土量

- 頭、四肢、尾巴、眼袋：淺橄欖綠色14.375ml
- 眼白：白色 2B ● 眼珠：黑色 A
- 殼：湖水藍色 15ml 殼邊：粉湖水藍色7.5ml
- 殼紋（大）：淺湖水藍色 2.5ml
- 殼紋（中）：淺粉湖水藍色F+C
- 殼紋（小）：淡粉湖水藍色E+B
- 帽子：紫色F+G
- 使用黏土色：淺橄欖綠色、白色、黑色、湖水藍色、粉湖水藍色、淺湖水藍色、淺粉湖水藍色、淡粉湖水藍色、紫色。

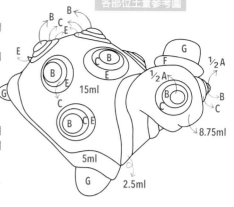

各部位土量參考圖

TOOL

材料＆工具

迴力車胚體、1/2蛋形保麗龍球、黏土量匙、調色量尺、牙籤、抹膠棒、黏土專用膠、吸管、木片棒、黏土三支工具組、粉彩、棉花棒、白色凸凸筆、五彩膠、膠帶。

1

斜切1／2蛋形保麗龍球前端，並固定木片棒，如圖。

2

頭部：取淺橄欖綠色黏土8.75ml，搓出脖子弧度後，放入步驟1木片棒內，往下收順；壓出鼻子、嘴巴弧度，並完成眼睛。

3

四肢：取淺橄欖綠色黏土G搓為短胖錐形，稍微壓扁，分別作出四個；分別黏於迴力車胚體四端。

4

尾巴：取淺橄欖綠色黏土E搓為細長水滴形，黏於後肢之間作為尾巴。

5

殼：取湖水藍色黏土15ml，繞過脖子，包覆住其他表面，並將邊緣收順，如圖。

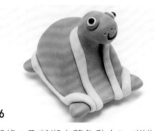

6

殼緣：取粉湖水藍色黏土5ml搓為長條形（約21cm），稍微壓扁，沿著前肢與殼之間，順黏於下緣，直另一前肢處收尾；脖子邊緣取2.5ml土量，作法相同。

7

殼紋：將湖水藍色黏土分別加入白色黏土，成為淺、淺粉、淡粉三層次後，依E、C、B土量搓成圓形壓扁，黏於殼表面裝飾。

8

帽子：取帽簷紫色黏土F搓成圓形壓扁；帽頂土量G搓為圓柱狀，將兩者黏合為帽子，黏於海龜頭頂。

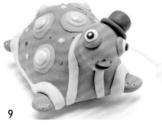

9

以粉彩畫出腮紅，以白色凸凸筆點上反光點及五彩膠裝飾，即完成。

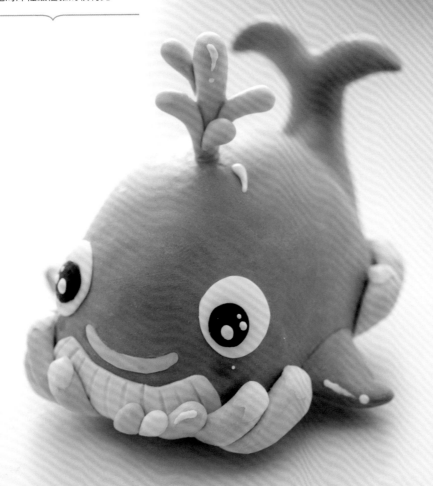

pullback clay car

13

愛浪鯨

我是深海的潛水員，
也是海上的消防員。
緩緩地前進，慢慢地轉身，
我是海洋裡最優雅的模特兒。

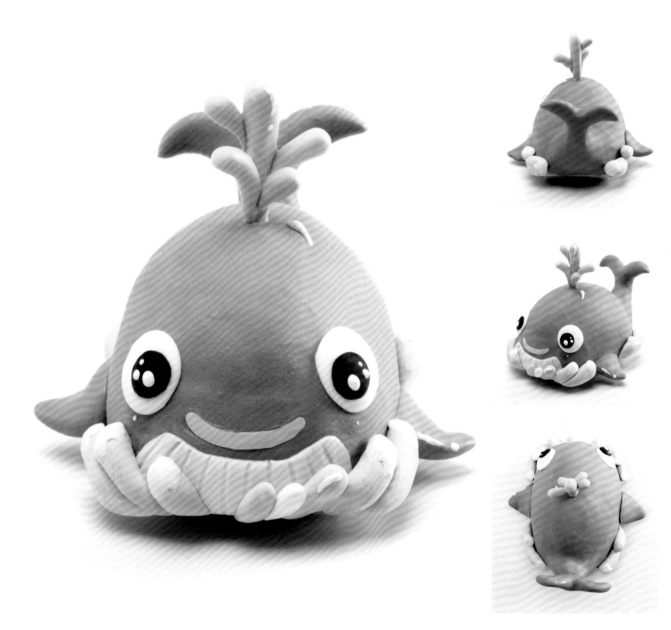

14

黑倫熊

背起小黑熊，
要去外婆家過暑假。
山明水秀的深山好風景，
是我們最愛的度假聖地。

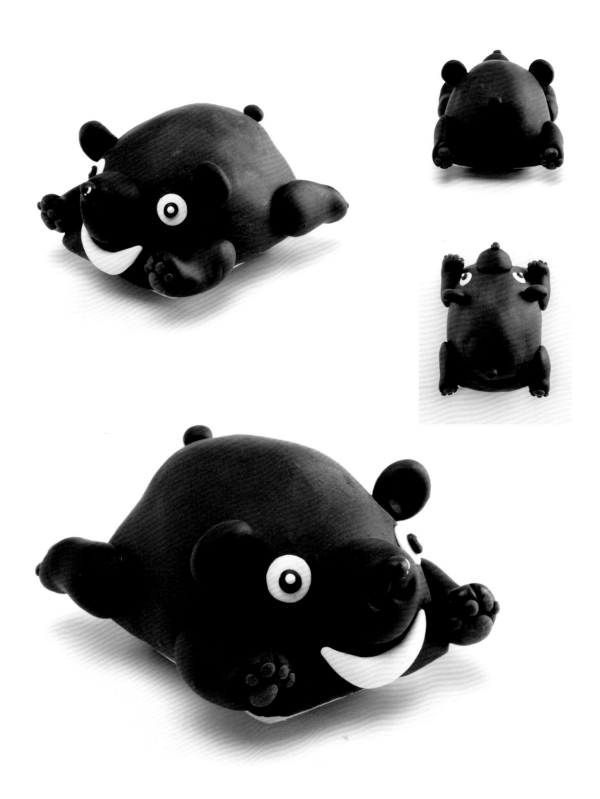

愛浪鯨

保利龍角度：圓端

ITEM

使用色＆土量

- 全身：淺藍紫色25ml
- 眼珠：黑色C
- 肚皮：粉黃色F
- 使用黏土色：淺藍紫色、白色、黑色、淡粉紅色、粉黃色、粉藍色。
- 眼白、浪花：白色1.25ml
- 嘴：淡粉紅色A
- 水柱、海浪：粉藍色5ml+E

TOOL

材料＆工具

迴力車胚體、1/2蛋形保麗龍球、黏土量匙、調色量尺、牙籤、抹膠棒、黏土專用膠、黏土三支工具組、粉彩、棉花棒、白色凸凸筆、膠帶。

各部位土量參考圖

1 尾鰭：取淺藍紫色黏土7.5ml搓為長胖錐形，鈍端1／4處切對半。

2 步驟1切開處收順，並彎為月亮形為左右邊後，胖端沾膠黏於尾部固定，待乾。

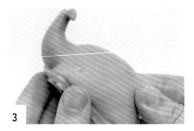

3 身體：取淺藍紫色黏土15ml包覆表面，並與步驟2尾部交界處融合且收順，如圖。

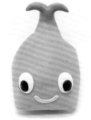

4 臉部分別黏上左右眼：白色黏土E眼白及黑色黏土B眼珠；嘴巴：取淡粉紅色黏土A搓成細長條形，彎為月亮形，黏於眼睛下端。

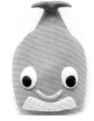

5 肚皮：取粉黃色黏土F搓為兩頭尖形，稍微壓扁，黏於下緣，並推出肚子角度後，以工具壓出放射狀紋路裝飾。

6 鰭：取淺藍紫色黏土G搓為短胖錐形，稍微壓扁，並將胖端推平後，分別將左右鰭黏上。

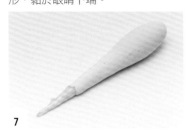

7 水柱：取粉藍色黏土F搓成長水滴形，將1／2牙籤由尖端插入固定，如圖；沾膠放入鯨魚頂端微待乾，依序將其他長水滴形黏上。

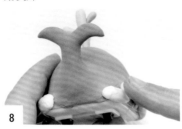

8 海浪：參考尺寸圖示，取粉藍色黏土，依序取土量，搓成長水滴形，將海浪黏於相對位置，微乾後，取白色黏土A，於浪頂端推出不規則狀為浪花。

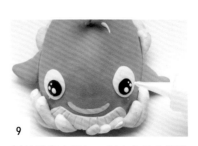

9 以粉彩畫出腮紅，以白色凸凸筆點出反光點，即完成。

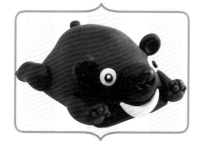

How to make
黑倫熊

保利龍角度：尖端

ITEM

使用色＆土量

●全身：黑色28.75ml＋D ●眼白、毛：白色C＋E
●掌肉：淡淺咖啡色3B＋A ●鼻子：咖啡色B
●使用黏土色：黑色、白色、淡淺咖啡色、咖啡色。

TOOL

材料＆工具

迴力車胚體、1/2蛋形保麗龍球、黏土量匙、調色量尺、牙籤、抹膠棒、黏土專用膠、小吸管、黏土三支工具組、粉彩、棉花棒、白色凸凸筆、膠帶。

各部位土量參考圖

1
取黑色黏土15ml包覆於胚體表面，並黏上白色黏土B眼白及黑色黏土1/2A為黑眼，另一眼亦同。

2
取黑色黏土H揉為胖錐形，將胖端壓平，黏於鼻子位置後，壓出鼻子及嘴形，並黏上咖啡色黏土B三角鼻。

3
胸白毛：取白色黏土E搓為兩頭尖形，並微彎成月亮形，沾膠黏於身下端。

4
耳朵：取黑色黏土F揉為胖錐形，稍微壓平，壓出內耳弧度，鈍端推平，沾膠黏於耳朵位置，依相同方法作出另一耳。

5
前肢：取黑色黏土H搓為長錐形，圓端往下1/3處，搓出腕處，壓出掌弧度，並壓出趾紋。

6
同步驟5作出另一前肢後，黏於前兩側，如圖作出掌肉。

7
後肢：取黑色黏土F搓為長錐形，鈍端往下1/3處，搓出踝處，壓出掌弧度，並壓出趾紋。

8
依相同方法作出另一後肢，黏於尾巴兩側，並作出掌肉後，黏上黑色黏土C圓尾巴。

9
以粉彩畫出腮紅，以白色凸凸筆點出反光點，即完成。

齊齊貘

毛色黑白相間的
齊齊貘，
最愛在泥巴裡打滾，
我們可是很愛乾淨的呢！

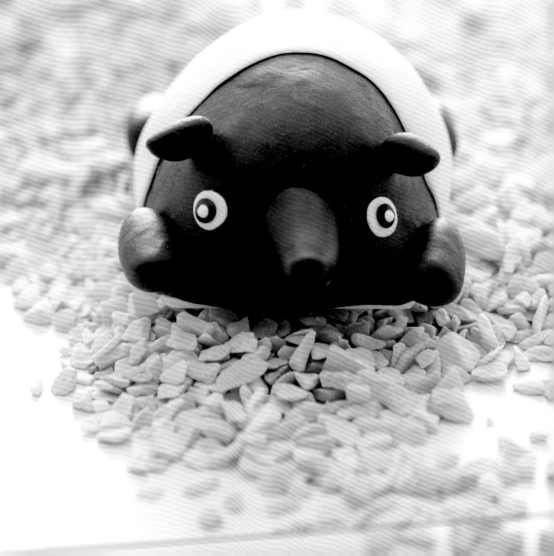

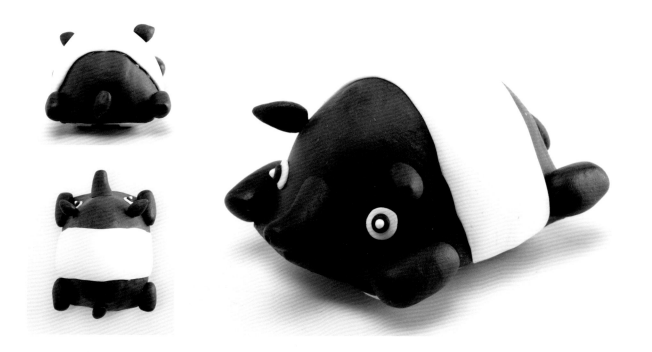

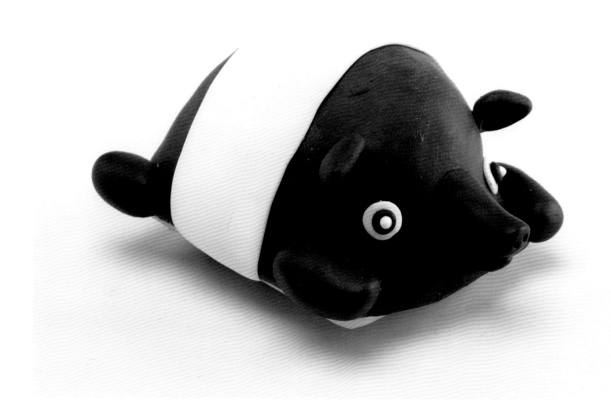

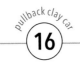

pullback clay car

16

愛蕉猴

活潑好動的愛蕉猴，
背起黃澄澄的香蕉，
游山玩水，想吃就吃，
自在生活樂逍遙。

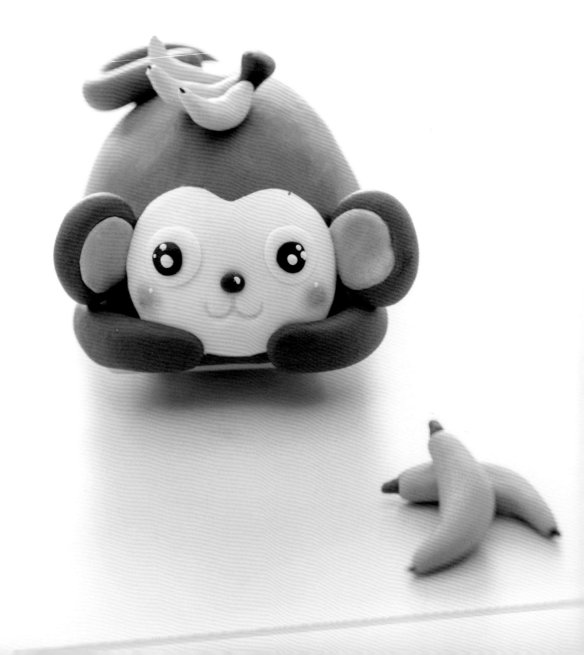

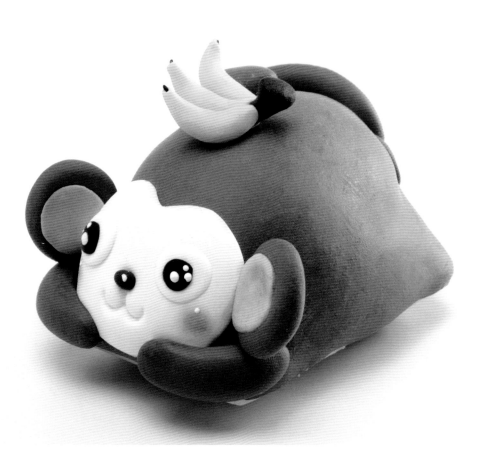

齊齊貘

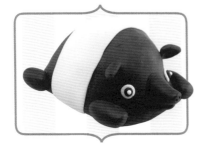

保利龍角度：尖端

ITEM

使用色＆土量

● 使用色及土量　　● 眼珠：黑色 A
● 全身：深咖啡色 22.5ml+C
● 眼白、肚：白色7.5ml+ D
● 使用黏土色：深咖啡色、白色、黑色。

TOOL

材料＆工具

迴力車胚體、1/2蛋形保麗龍球、黏土量匙、調色量尺、牙籤、抹膠棒、黏土專用膠、黏土三支工具組、粉彩、棉花棒、白色凸凸筆、膠帶。

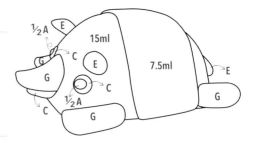

1

身體：取深咖啡色黏土15ml包覆胚體表面後，分別作出白色黏土C眼白及黑色黏土1／2A黑眼的左右眼。

2

鼻子：取深咖啡色黏土G搓為胖長錐形，兩端略推平，胖端黏於兩眼之間，收順後，並於前端刺出鼻孔。

3

下唇：取深咖啡色黏土C搓為短胖錐形，半邊及胖端壓平，黏於步驟2下端並收順。

4

耳朵：取深咖啡色黏土E揉為錐形，表面稍微壓平，壓出內耳弧度，兩耳分別由胖端黏於頭頂兩側。

5

身白色塊：白色黏土7.5ml，搓為長條形，壓平，黏於1／2處，往兩側延伸包覆並收順。

6

前肢：深咖啡色黏土G，搓為長錐形，圓端推出掌弧度，分別將兩前肢黏於前端兩側。

7

後肢：深咖啡色黏土G，與步驟6相同方法，搓為略短的錐形後，推出掌弧度，黏於尾巴兩側。

8

尾巴：取E尺寸的深咖啡色黏土搓為長錐形，胖端稍微壓平，黏於尾部，交界處收順。

9

以粉彩畫出腮紅，以白色凸凸筆點出反光點，即完成。

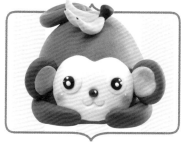

How to make

愛蕉猴

保利龍角度：圓端

ITEM

使用色&土量

- 全身：淺紅咖啡色 22.5ml
- 臉：粉膚色 2.5ml
- 眼白：白色 C
- 眼珠：黑色 B
- 內耳：粉紅色 E
- 屁股：淺紅色 F
- 鼻子：紅咖啡色 1/2A
- 香蕉：銘黃色 1.25ml
- 蒂頭：深咖啡色 D
- 使用黏土色：淺紅咖啡色、粉膚色、白色、黑色、粉紅色、淺紅色、紅咖啡色、銘黃色、深咖啡色。

各部位土量參考圖

15ml

TOOL

材料&工具

迴力車胚體、1/2蛋形保麗龍球、黏土量匙、調色量尺、牙籤、抹膠棒、黏土專用膠、吸管、黏土三支工具組、粉彩、棉花棒、白色凸凸筆、膠帶。

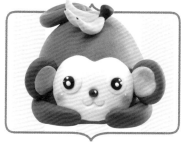

1
取淺紅咖啡色黏土15ml包覆於表面，並收順。

2
臉部：取粉膚色黏土H搓為胖錐形，壓平，胖端壓凹弧度，並收順。

3
步驟2臉部黏於步驟1表面後，預壓五官及黏上眼白、眼珠及鼻子。

4
耳朵：取淺紅咖啡色黏土G搓為短胖錐形，壓平，壓出內耳弧度並黏上粉紅色黏土D內耳，將鈍端壓平，分別將兩耳黏於臉部兩側。

5
紅屁股：取淺紅色黏土F搓為胖錐形，壓平，胖端壓凹弧度並收順，黏於尾部。

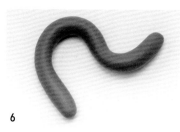

6
尾巴：取淺紅咖啡色黏土H搓為細長條形，作出微彎動態，黏於紅屁股上端。

7
前肢：取淺紅咖啡色黏土G搓出長錐形，作出微彎手部動態，分別將兩前肢黏於臉部旁兩側。

8
香蕉：取銘黃色黏土E搓為兩頭微尖形，彎月亮形，完成三個後，與深咖啡色黏土D蒂頭組合，黏於頭頂。

9
以粉彩畫出腮紅，以白色凸凸筆裝飾，即完成。

CH PT R 2

simple & lovely pullback clay car

65

灰灰牛

黑色加白色，
我的乳名是灰灰，
最愛喝牛奶配青菜，
健健康康，頭好壯壯！

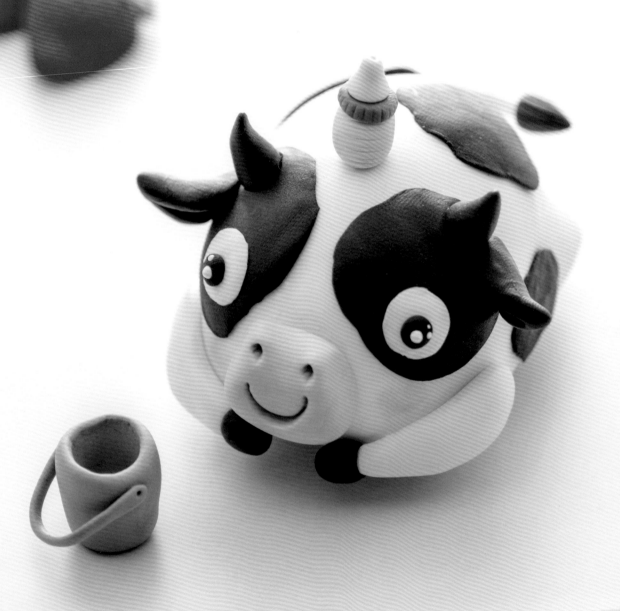

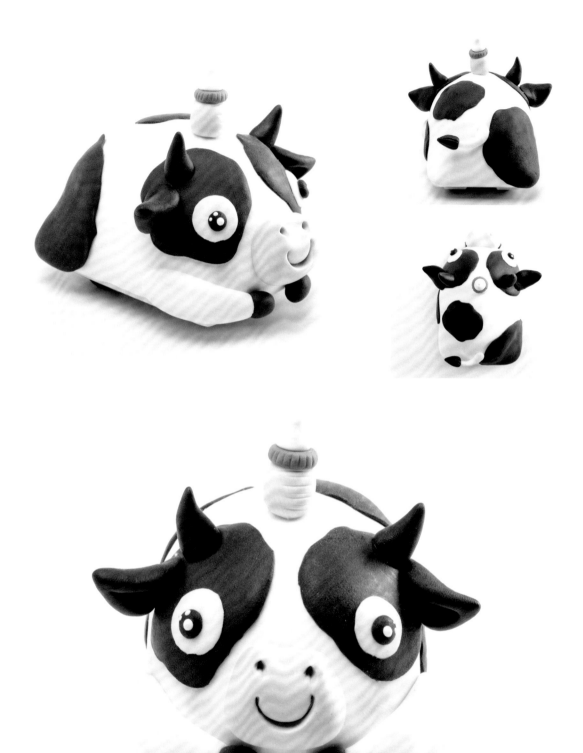

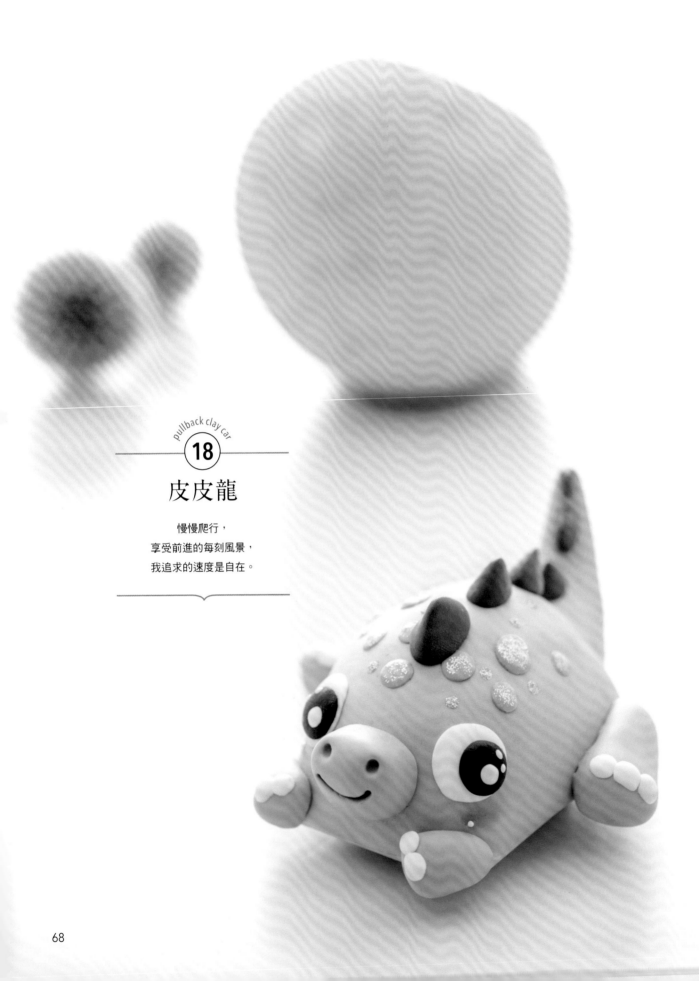

18

皮皮龍

慢慢爬行，
享受前進的每刻風景，
我追求的速度是自在。

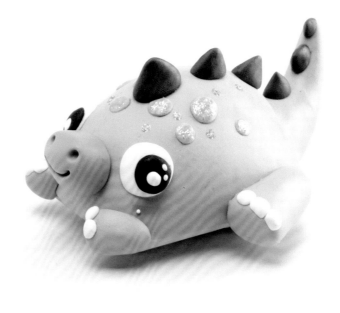

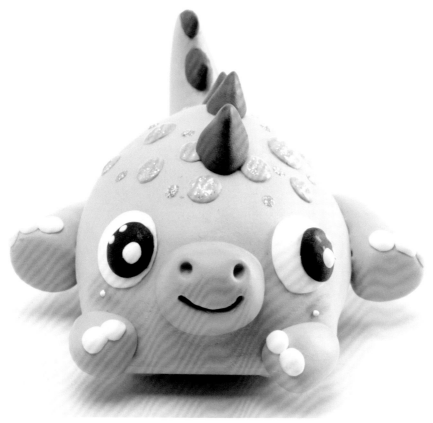

灰灰牛

保利龍角度：圓端

ITEM

使用色＆土量

- 全身：白色 17.5ml+F
- 尾、眼、斑紋、耳：黑色 7.5ml
- 頭角：紅咖啡色F　奶瓶：粉黃色 F
- 蹄：咖啡色E　鼻：粉紅咖啡色 2.5ml
- 奶瓶蓋：藍綠色 D
- 使用黏土色：白色、黑色、紅咖啡色、咖啡色、粉紅咖啡色、粉黃色、藍綠色。

TOOL

材料＆工具

迴力車胚體、1/2蛋形保麗龍球、黏土量匙、調色量尺、牙籤、抹膠棒、黏土專用膠、吸管、黏土三支工具組、粉彩、棉花棒、白色凸凸筆、膠帶。

各部位土量參考圖

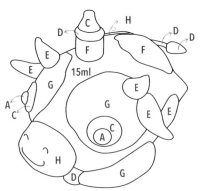

1

取白色黏土15ml包覆表面，預壓出五官位置後，黏上黑色斑紋黏土；取白色黏土D揉為細長水滴形，黏於尾部待乾。

2

取白色黏土C為眼白，黑色黏土A為眼珠，固定於眼部位置後，取紅咖啡色黏土E揉為水滴形，將圓端壓平，稍微彎出弧度，黏於頭角位置。

3

耳朵：取黑色黏土E揉為胖水滴形，壓平，並壓出內耳弧度後，黏於頭角下端。

4

鼻子：取粉紅咖啡色黏土H塑為如圖形後，黏於臉部，壓出鼻子、嘴巴弧度。

5

前肢：取白色黏土G揉為長錐形，稍微調整動態。

6

蹄：取咖啡色黏土D搓為短胖錐形，將胖端擀開，與步驟5黏合後，完成兩前肢，並黏於前兩側。

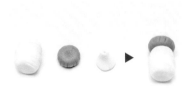

7

尾巴毛：取黑色黏土D搓成水滴形，將胖端擀開，表面壓紋，黏於步驟1尾部。

8

奶瓶：取粉黃色黏土F揉為柱狀，表面壓紋；取藍綠色黏土D揉為圓形壓平，外圍壓紋；取白色黏土C作成奶嘴，塑為如圖狀，組合。

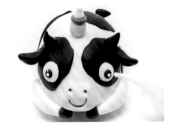

9

以粉彩畫出腮紅，以白色凸凸筆點出反光點，即完成。

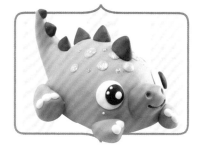

How to make

皮皮龍

保利龍角度：圓端

ITEM

使用色＆土量

- 全身：淺粉藍綠色35ml
- 鼻子：淺藍綠色H＋F
- 眼白、指甲：白色G
- 眼珠：黑色D
- 斑紋：淺黃橘色 E
- 刺：紫色 1.25ml＋E
- 使用黏土色：淺粉藍綠色、淺藍綠色、白色、黑色、淺黃橘色、紫色。

TOOL

材料＆工具

迴力車胚體、1/2蛋形保麗龍球、黏土量匙、調色量尺、牙籤、抹膠棒、黏土專用膠、吸管、黏土三支工具組、粉彩、棉花棒、白色凸凸筆、五彩膠、膠帶。

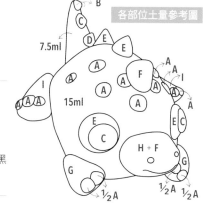

各部位土量參考圖

1
身體：取淺粉藍綠色黏土15ml包覆1／2蛋形保麗龍球表面，並將邊緣收順，如圖。

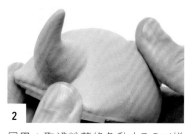

2
尾巴：取淺粉藍綠色黏土7.5ml搓為長錐形，微彎弧度後，將胖端壓平，黏於尾部交界處，融合且收順，待乾備用。

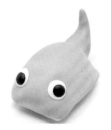

3
於臉部作出眼睛；鼻子：取淺藍綠色黏土H＋F搓為短胖錐形，將胖端壓平，黏於兩眼下緣間，並壓出鼻子及嘴形。

4
前肢：取淺粉藍綠色黏土G搓為胖錐形，將胖端壓出掌弧度，內側壓平，分別將兩前肢沾膠黏於前兩側。

5
後肢：取淺粉藍綠色黏土I，同步驟4作法後，沾膠黏於後兩側。

6
指甲：取白色黏土分別取1/2A至A尺寸，揉為圓形壓扁，分別黏於四肢前端為指甲形。

7
斑紋：取淺黃橘色黏土A，揉為圓形壓扁，背面均勻上膠，黏於表面作為斑紋裝飾。

8
背刺：參考尺寸圖示，取紫色黏土依序取土量，分別搓為短胖錐形，壓為如圖狀，沾膠黏於背部。

9
以粉彩畫出腮紅，以白色凸凸筆點出反光點及五彩膠裝飾，即完成。

CH PT R 2

simple & lovely pullback clay car

71

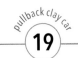

pullback clay car

19

飛毛豹

迅捷上樹，
躍然下水，
我是身手敏捷的飛毛腿，
叫我第一名！

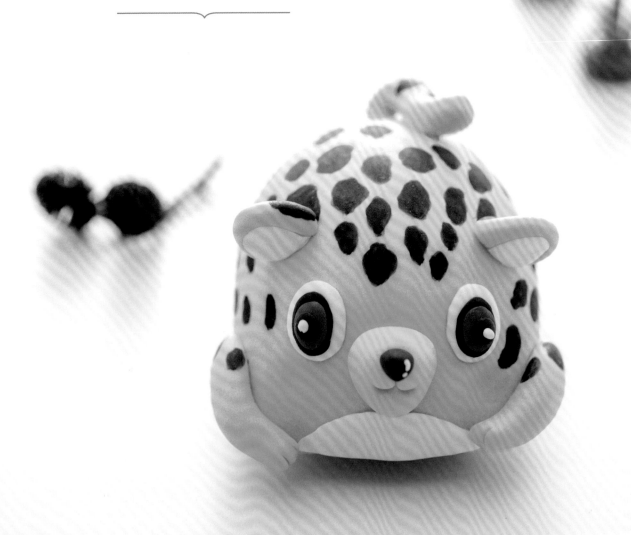

CHAPTER 2

simple & lovely pullback clay car

73

財福貓

右手招財；左手招福，
雙手合十，福氣滿滿！

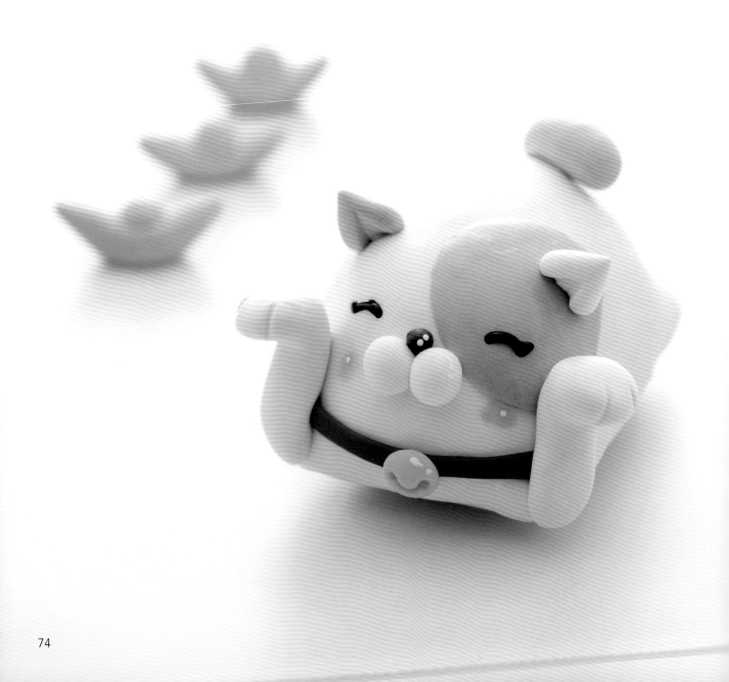

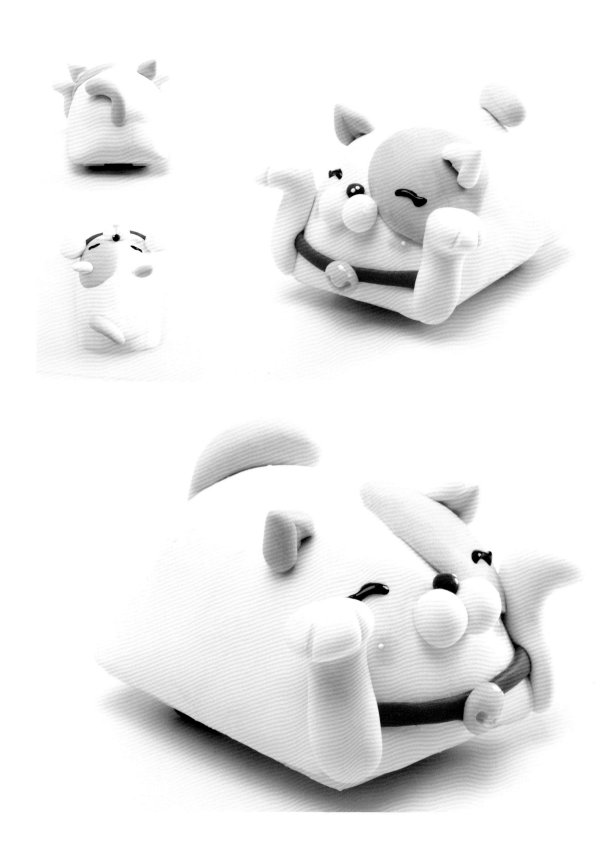

How to make

飛毛豹

保利龍角度：尖端

ITEM

使用色&土量

● 全身：銘黃色 20ml
● 內耳、眼白、肚：白色 F+D
● 鼻子：淺咖啡色 B
● 眼睛：深咖啡色 D、黑色 A、深紅橘色 C
● 使用黏土色：銘黃色、白色、淺咖啡色、
　深咖啡色、黑色、深紅橘色。

TOOL

材料&工具

迴力車胚體、1/2蛋形保麗龍球、黏土量匙、調色量尺、牙籤、抹膠棒、黏土專用膠、吸管、黏土三支工具組、粉彩、棉花棒、白色凸凸筆、咖啡色壓克力顏料、彩繪丸筆、膠帶。

各部位土量參考圖

1

身體：取銘黃色黏土15ml包覆於表面並收順。

2

眼睛：分別將眼白至眼珠之間的層次，由眼白D土量、深咖啡色黏土C、深紅橘色黏土B、黑色黏土1／2A眼珠，分別揉為橢圓形，壓扁黏上，如圖。

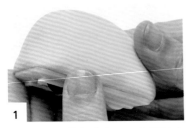

3

鼻子：取銘黃色黏土G揉為短胖錐形，將表面稍微壓扁，以倒三角方式黏於臉部，並壓出人中及嘴形；黏上淺咖啡色黏土B作為倒三角鼻。

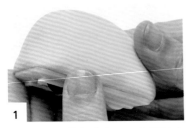

4

耳朵：取銘黃色黏土F搓為短胖錐形，將表面及胖端壓平，內耳處黏入同形略小的白色黏土C，分別將兩耳黏於頭頂兩側。

5

肚皮：取白色黏土E搓成兩頭尖形，一側推平並壓扁，背面沾膠，黏於鼻下緣為肚皮。

6

前肢：取銘黃色黏土G搓為長錐形，將鈍端微壓出掌動態，並壓出趾紋，分別黏於肚皮兩側。

7

尾巴：取銘黃色黏土G搓為細長錐形，稍微調整尾巴動態，將鈍端沾膠黏於尾部。

8

斑紋：以咖啡色壓克力顏料，不規則畫出豹斑紋。

9

以粉彩畫出腮紅，以白色凸凸筆點出反光點，即完成。

財福貓

保利龍角度：圓端

ITEM

使用色&土量

● 全身：粉黃色 21.25ml ● 鼻頭：深咖啡色 B
● 斑紋、耳、尾：粉藍灰色 2.5ml＋E
● 頸鍊：紅色 E ● 鈴鐺：銘黃色 C
● 使用黏土色：粉黃色、粉藍灰色、深咖啡色、紅色、銘黃色。

TOOL

材料&工具

迴力車胚體、1/2蛋形保麗龍球、黏土量匙、調色量尺、牙籤、抹膠棒、黏土專用膠、黏土三支工具組、粉彩、棉花棒、白色凸凸筆、黑色凸凸筆、膠帶。

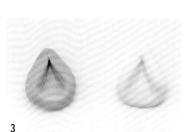

15ml

1

取粉黃色黏土15ml包覆於表面收順後，預壓各部位置，並黏上粉藍灰色黏土G的眼斑紋裝飾。

2

腮幫子：取粉黃色黏土E揉為橢圓形，依相同作法揉出另一個，黏於臉部為腮，黏上深咖啡色B作為倒三角鼻。

3

耳朵：分別取粉黃色及粉藍灰色黏土各E土量，搓成短胖水滴形，壓平，壓出內耳弧度，將胖端推平，分別黏左右頂端作為耳朵。

4

頸鍊：取紅色黏土E搓為長條狀（約5cm），壓扁，背面沾膠黏於腮幫子下端。

5

鈴鐺：取銘黃色黏土C搓為圓形，稍微壓扁，黏於頸鍊正中央後，壓出鈴鐺凹紋。

6

前肢：取粉黃色黏土H，搓為長柱狀，將前端1／3處稍微搓出腕部弧度，並收順。

7

步驟6將掌往前彎，並壓出趾紋，內側稍微壓扁，分別將兩前肢黏於頸鍊兩側。

8

尾巴：取粉藍灰色黏土G搓為長錐形，作出微彎動態，沾膠黏於尾部固定。

9

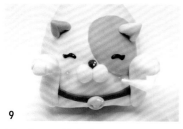

以黑色凸凸筆畫出笑眼紋，粉彩畫出腮紅；最後以白色凸凸筆點出反光點，即完成。

國家圖書館出版品預行編目(CIP)資料

可愛感狂飆!超簡單!動物系黏土迴力車:20款大人小孩都能立即上手的FUN手作黏土提案 / 胡瑞娟著.
-- 初版. -- 新北市:新手作出版:悅智文化發行,
2018.11
　　面；　公分. -- (趣手藝；91)
ISBN 978-986-96655-7-5 (平裝)

1.泥工遊玩 2.黏土

999.6　　　　　　　　　107017960

趣・手藝 91

可愛感狂飆！超簡單！動物系黏土迴力車
20款大人小孩都能立即上手的FUN手作黏土提案

作　　　者／胡瑞娟
拆解步驟製作協助／廖素華
發　行　人／詹慶和
總　編　輯／蔡麗玲
執行編輯／黃璟安
編　　　輯／蔡毓玲・劉蕙寧・陳姿伶・李宛真・陳昕儀
執行美編／陳麗娜
美術編輯／周盈汝・韓欣恬
攝　　　影／數位美學 賴光煜
出　版　者／Elegant-Boutique新手作
發　行　者／悅智文化事業有限公司
郵政劃撥帳號／19452608
戶　　　名／悅智文化事業有限公司
地　　　址／新北市板橋區板新路206號3樓
網　　　址／www.elegantbooks.com.tw
電子郵件／elegant.books@msa.hinet.net
電　　　話／(02)8952-4078
傳　　　真／(02)8952-4084

2018年11月初版一刷　定價320元

經銷／易可數位行銷股份有限公司
地址／新北市新店區寶橋路235巷6弄3號5樓
電話／(02)8911-0825
傳真／(02)8911-0801

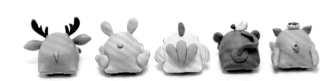